设 计 色 彩

主编 陈晓艳
参编 朱娜 刘慧薇 肖旸

东南大学出版社
·南京·

图书在版编目(CIP)数据

设计色彩/陈晓艳主编. —南京：东南大学出版社,2015.5
 ISBN 978-7-5641-5663-3

Ⅰ.①设… Ⅱ.①陈… Ⅲ.①色彩学 Ⅳ.①J063

中国版本图书馆 CIP 数据核字(2015)第 077426 号

使用本教材的教师可通过 273941785@qq.com 或 LQChu234@163.com 索取 PPT 教案。

设计色彩

出版发行：东南大学出版社
社　　址：南京四牌楼 2 号　邮编：210096
出 版 人：江建中
网　　址：http://www.seupress.com
经　　销：全国各地新华书店
排　　版：南京星光测绘科技有限公司
印　　刷：江苏凤凰盐城印刷有限公司
开　　本：787mm×1092mm　1/16
印　　张：11
字　　数：275 千字
版　　次：2015 年 5 月第 1 版
印　　次：2015 年 5 月第 1 次印刷
书　　号：ISBN 978-7-5641-5663-3
定　　价：49.00 元

本社图书若有印装质量问题，请直接与营销部联系。电话：025-83791830

序　言

　　设计色彩教学是以设计理念为指导的色彩造型形式,它除了具有绘画基础色彩所要求的一些基本方法和原理之外,更具有强烈的形式感、色彩的表现与创造力,强调画面的构成和色彩的结构设计。

　　本教材的主要特点是在继承的前提下采用综合的教学方式和灵活多变的教学技巧,以培养学生创新能力为主导,强调色彩观的转化,强调观察和思考,在课程中坚持以研究的态度开发动手、动脑能力,以期提高学生的色彩的表现与整合能力。

　　这本书的作者陈晓艳老师是天津设计学会会员,毕业于首都师范大学,获得美术学硕士学位,现为天津职业技术师范大学副教授,主要从事工业设计史论及产品色彩方面的教学与研究工作。发表论文十余篇,出版教材三部,参与省部级课题多项,并于2008年成立了图形设计与影像后期制作工作室,制作了大量的广告、宣传海报和影像后期剪辑工作,设计经验丰富,书中大量的设计作品均出自作者本人之手。

　　《设计色彩》文字表述力求简明扼要、通俗易懂、深入浅出,强调内容的时代性和实用性,并特别注重当代设计色彩发展趋势的介绍,以期帮助读者理解和获得更多、更完整的色彩知识。

　　全书理论联系实际,由大量经典和全新的插图组成,是一本观念新、资料全的色彩教材,适合于高等院校工业设计、艺术设计、建筑设计、服装设计等不同学科专业的本专科教学,是一本旨在促进色彩教学、提高色彩设计能力、加强基础课程与专业课程之间衔接的教材,也可供广大爱好设计并希望有所提高的社会人士选用。

<div style="text-align: right;">2014 年 11 月 20 日于天津美院</div>

前　　言

　　《设计色彩》以培养市场需要的创新设计师为目标，主张设计色彩应破除传统绘画教学的束缚，走自己专业的道路，紧扣设计色彩的教学和实践，立足于创造性思维的训练，通过对色彩原理、色彩发展历程、色彩设计美学、色彩设计心理、色彩设计程序等理论知识的讲解，通过由浅入深的训练方式，帮助读者提高对色彩知识的理解。重点诠释在实践中如何去感受和再现色彩，理解和认识色彩，以达到设计应用中更好地表现和创造色彩的目的。

　　本书是天津职业技术师范大学工业设计教研室针对综合类院校工业设计各专业的特点，在十多年教学改革实践的基础上，对设计专业色彩基础课程教学理念、教学方法的整理和总结。本书的编写工作由本人主导完成，朱娜老师参与了第四章的编写工作，完成了6万字的写作。刘慧薇老师、肖旸老师也分别参与了本书的编写工作，在这里一并感谢。

　　本教材突出学生学习的主体性地位，围绕学生的学习现状、心理特点和专业需求，突出了设计基础的共性，增加了案例教学的比例，强调学生的动手能力。本教材的案例很多来自学生课后作业、毕业设计和设计大赛，因此在这里特别感谢天津职业技术师范大学艺术学院院长魏长增教授、设计系主任王亚东副教授，还要感谢天津科技大学机械学院张峻霞教授，以及为本书提供案例支持的全体学生。最后感激我的丈夫和女儿，本书的顺利出版离不开他们在背后的理解与支持。

目 录

第一章 色彩设计概论 ………………………………………………………… 1
 第一节 色彩与色彩构成 ………………………………………………… 1
 第二节 从色彩构成走向色彩设计 ……………………………………… 11
 第三节 色彩设计及相关学科的关系 …………………………………… 15

第二章 色彩设计基本理论 …………………………………………………… 21
 第一节 色彩的基础知识 ………………………………………………… 21
 第二节 色彩混合 ………………………………………………………… 25
 第三节 色彩的表示法 …………………………………………………… 33

第三章 色彩设计美学 ………………………………………………………… 39
 第一节 色彩的形式美法则 ……………………………………………… 39
 第二节 色彩设计的形式原理 …………………………………………… 43
 第三节 产品色彩配色 …………………………………………………… 65

第四章 色彩设计与心理 ……………………………………………………… 75
 第一节 色彩的表情与性格 ……………………………………………… 75
 第二节 色彩心理效应 …………………………………………………… 97
 第三节 色彩通感表达 …………………………………………………… 105
 第四节 影响色彩喜好的相关因素 ……………………………………… 111

第五章 色彩的采集与仿生设计 ……………………………………………… 114
 第一节 色彩的采集与重构 ……………………………………………… 114
 第二节 色彩采集与产品色彩仿生 ……………………………………… 126

第六章　产品色彩设计程序 ··· 134
第一节　产品色彩设计程序概述 ··· 134
第二节　产品色彩调研与定位 ··· 136
第三节　产品色彩设计 ··· 142
第四节　产品色彩营销 ··· 146
第五节　产品色彩设计案例分析 ··· 148

第七章　产品色彩设计分析 ··· 154
第一节　家具产品色彩设计 ·· 154
第二节　机械产品色彩设计 ·· 159
第三节　玩具色彩设计 ··· 163

参考文献 ··· 168

第一章　色彩设计概论

● **本章要旨**

色彩承载了人类生活,从史前的色彩表现到儒家、道家的色彩伦理观,以及充满生命力的民间色彩,无不体现了色彩超强的艺术生命力和感染力。

本章追踪色彩发展的历程,回顾印象派、抽象派、包豪斯等西方艺术流派,并分析"色彩构成"与"现代色彩"的渊源。

对色彩及其相关学科的关系进行界定,并探讨色彩设计的思维模式。

第一节　色彩与色彩构成

约翰内斯·伊顿在《色彩艺术》一书中写到:"色彩是从原始时代就存在的概念,是原始的无色光线及其相对无色彩黑暗的产儿。"人类生命从最原始共有的色彩本能、色彩冲动中走出来,展示着人类一切色彩方向发展的可能性,以及不同地域中人类文明进化成长的方向。

一、色彩承载着人类生活

宇宙万物皆有自身之色,没有色彩就无法显其形、知其象(见图1-1)。从清晨天边雾蒙蒙的蓝灰到日落天边艳丽的紫红,从夏日晴空的湛蓝到深海不透明的钴蓝,斑斓的色彩每时每刻都围绕在我们身边。色彩就是有这样的功效。它能使我们的生活遍地生发美丽,简单而丰富,细微而宏大。人们一旦沉醉在色彩的世界里,便难以自拔(见图1-2~图1-6)。

二、色彩的发展历程

人类对色彩的感知与人类自身的历史一样漫长,而有意识地应用色彩则是从原始人用固体或液体颜料涂抹面部与躯干开始的。人类不仅用色彩来装饰物质生活,还善于用色彩来充实精神世界。从远古的岩画、彩陶、图腾到源远流长的绘画及现代的形形色色的视觉艺术,无不展示着人类对色彩艺术的创造,享受着色彩赋予的美感。

1. 史前色彩表现

色彩的应用开始于人类文明的启蒙时期,也就是新石器时期,原始人类洞窟中的岩画,是人类将色彩应用于绘画的先声;仰韶文化中的赤陶,则是色彩在工艺中应用的肇始,人类感知世界的同时就在感受物质的色彩。

我们的祖先生活在洞穴之中茹毛饮血、兽皮裹体之时,就已用赭石色的矿物颜料涂抹贝壳、兽牙与石珠。在距今约15 000年前的拉斯科和西班牙阿尔塔米拉洞穴中,用红土、黄土和黑炭描绘的有关野牛、羊群及鹿群的记事岩画,是人类最早应用色彩并有据可考的例证(见图1-7、图1-8)。

固然,原始人群对色彩功能性的表述与现代人精神审美情趣有着本质的不同,并亦可能是出于原始宗教性、巫术性为目的。但在洞穴艺术中,用色彩为人们设计的这些壁画在人们的狩猎、生存需要等方面所起到的功利性目的是显而易见的。在数千年的奴隶社会、封建社会中,色彩设计的功能性不仅被人们狭义地认识着,而统治者更将其局限在"昭名分、辨等威"的阶级实用理性范围。

当人类进入母系氏族社会时,随着人类社会生产力的发展,人类认识和驾驭自然的能力有所提高,原始人类开始用粉碎的矿物颜料和经过搓揉的植物染料文身,用染色的兽牙、贝壳装饰自己,在岩石上彩绘猎物作记录等,这些原始的色彩装饰不仅具有巫术礼仪、祛除疾病、氏族图腾符号等明显的生存斗争和种族繁衍的功利主义目的,而且也表明在数万年以前,原始人的装饰色彩艺术活动开始产生,朦胧的色彩审美意识已经萌发。现在很多非洲原始部落,仍然流行着这种审美形式(见图1-9、图1-10)。

原始色彩是人类的色彩之源,其最典型的物化形式是彩陶。彩陶是原始人类脱离动物性被动色彩反映而表达色彩审美的最早、最直接的媒介材料之一,彩陶的基本色彩有红、黑、白,这三种色彩一直是中国人长期以来喜爱的色彩(见图1-11)。彩陶色彩的运用,可以启发我们对中国人的原始色彩审美心理的发生学意义进行探究。

2. 儒家色彩伦理

色彩是人类文明中不可或缺的艺术因素,也是人类审美意识的重要组成部分。以孔孟为代表的儒家"祖述尧舜,宪章文武",崇尚"礼乐"和"仁义",提倡不偏不倚的"中庸之道"。儒家色彩观强调"礼"的规范和"仁"的意义,极力维护周时建立的色彩典章制度,把白、青、黑、赤、黄五色对应于金、木、水、火、土五行,来解释宇宙万物的发生和发展。并把五色定位为正色,把其他色定位为间色,并赋予其尊卑、贵贱等象征意义。

在古代哲学中,我们都知道太极就是由黑、白两色组合而成的,代表阴阳,可见在古代黑、白两色是多么的受到重视。黑色是传统色彩中最原始的色彩,与白色形成了强烈的对比,而且具有稳固的地位。白色是阳光的颜色,也是人们喜爱的颜色,白色有朴素、纯洁、光明的特性,在五色系统中有

图1-1 多彩世界

图1-2 高清风景

图1-3 高清花朵

图1-4 高清水果

图1-5 高清动物

图1-6 高清鸟类

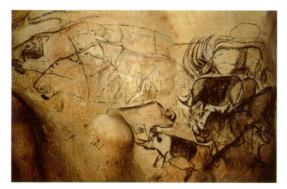

图1-7 法国拉斯科岩画《狮子和犀牛》，距今15 000年左右

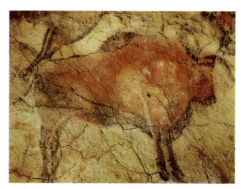

图1-8 西班牙阿尔塔米拉洞窟岩画《野牛》，距今17 000年左右

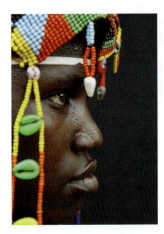 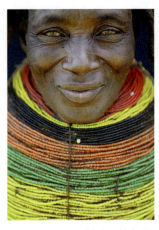

图1-9 非洲韵味原始色彩　　图1-10 非洲韵味原始色彩　　图1-11 彩陶的色彩

着不可替代的位置。

红色是人类认识最早的色彩之一,也是五色系统中继黑、白色彩之后使用最多的颜色。红色在古代很被重视,古代称朱红为"正红"之首,红色还被视为辟邪、护身等保护色;红色也被视为吉祥色,如民间剪花、结婚、喜庆等都离不开红色;在中国古代的建筑中也离不开红色,如红墙、红砖等。由此可见,红色在中国无论是过去还是现在,都是富有生命力、具有象征意义的色彩。

黄色在五色系统中也有着非同寻常的意义,被定为传统五色中的中心正色,有着至高无上的色彩位置。黄色是历代帝王的专用色,也是中国文化的象征色,我们被称为炎黄子孙,我们的文化被称为黄色文明。

在传统五色红、黄、青、白、黑五色纯色中,黑、白是无彩色中的两个极端色,而冷色青色恰是暖色红、黄的对比色,起到了一个很好的衬托作用。在古代,青色被视为下层人的专用颜色,所以,青色的色彩等级比较低,也是在百姓中普遍使用的色彩。

总之,在中国传统观念中,五色系统中的每个颜色都有自己的专业代表和专属使用,但这些使用方式都是在特定的历史形态下的产物,导致人们对于色彩的认识不能依照自然规律而展开,使这些色彩在某些方面的认识缺乏合理性。因此,色彩不能作为一个单独的系统被认识,始终处于一种人为的控制状态中,对于传统五色系统的认识,需要抛开历史进一步地渗透,才能更好理解传统中的五色系统。

3. 道家的无色世界

以老庄为代表的道家对于艺术的态度,不同于以孔孟为代表的儒家。儒家肯定艺术的功能,将艺术与礼乐相结合,而老子把社会的争乱归罪于五音、五色、五味等艺术活动,他认为艺术带来了五官功能的退化和人类自然本性的毁坏,给社会造成灾难。

虽然道家艺术观有消极的一面,但老庄在否定艺术美的同时,又发现和

肯定了自然之美。由于道家在物质生活上强调"寡欲"和"淡泊无为"的思想,色彩主张体现在艺术上,就是追求无色之美。道家崇尚"道法自然",追求自然色彩的平淡素净之美,特别是对后来的文人画家的色彩美学思想产生了深远影响。

另外,道家主张"玄学",认为黑色是高居于其他一切色彩之上的色。《易经》定天色为玄(黑),地色为黄,所谓"天玄地黄,气玄即黑,是幽冥之色",是超然生死的天界之色。因为"天"在《周易》中具有产生万物并高于一切色彩的功能,所以道家将黑色列为众色之首,并选择黑色作为道的象征之色。道家的建筑以及服色多用黑色。阴阳高于万物,黑白高于五色。

4. 宫廷、士大夫色彩观

(1) 宫廷色彩观

当人类进入阶级社会以后,出现了统治阶级和被统治阶级,色彩艺术与其他文化艺术一样开始分化为宫廷士大夫色彩艺术和民间色彩艺术两大体系,同时被打上了各自阶级的烙印,并在不同的历史舞台上同时展开。不同的阶级有着不同的色彩语言、品格和构成形式,还有根本不同的色彩审美情趣、审美标准、审美理想和审美价值观。

隋唐结束了三百多年的分裂战乱局面,政治、经济、文

图 1-12 敦煌壁画色彩,距今 2 000 年左右

化高度发展,民族关系密切,文化艺术活动十分活跃,与此相关的色彩装饰艺术也取得了卓越的成就。现存的敦煌莫高窟壁画以唐代最为丰富,无论是人物造型、设色敷彩,还是绘制技巧都达到了空前的水平。

壁画用色已经完全不像南北朝时代那样粗犷与单调,装饰色彩既富丽堂皇又和谐悦目(见图 1-12)。宫廷色彩奢侈豪华,炫耀权力和财富,以富贵为美。比如,宋代宫廷绘画很兴盛。皇家设"翰林图画院",画院体制不断完善,规模不断扩大,尤其是到宋徽宗时期,宫廷绘画发展到了鼎盛(见图 1-13)。

(2) 文人色彩观

文人士大夫绘画始于唐宋兴于元。绘画中抛弃形似色彩,受儒、释、道的影响,色彩观念静寂、简约,讲求笔墨情趣,"玄黑"造就了中国文人画家的视觉艺术主流。艺术境界上强调一个"情"字,表现手法上强调一个"墨"字。"水墨"和"写意"成为士大夫画家积极追求的目标(见图 1-14)。

图1-13 黄居寀《山鹧棘雀图》

图1-14 黄公望《富春山居图》(纸本水墨)

5. 民间色彩观

民间艺术贵在来自民间,反映广大劳动人民对某些色彩的喜爱,人的自发本能是民间艺术的源,它在宽广博大的中国土地上和百姓生活中演变成为一种不同于宫廷绘画,也不同于文人绘画的具有独特魅力的绘画形式,形成了自己在艺术史上独特的作用、地位和特点。广大劳动人民在自由自在的色彩创作中,充分表达自己的情感和想象力。

民间色彩与宫廷、士大夫色彩有着明显区别,民间色彩鲜明强烈,热情奔放,大胆夸张,追求幸福生活,以淳朴为美。由于色彩艺术扎根于广大人民群众之中,贴近劳动人民的生活,体现了劳动人民对美好生活的向往,因此她在漫长的历史长河中非但没有被淘汰,反而不断充实,并表现出顽强的生命力。民间色彩,常常构成特有艺术形象,给人们带来特有的审美感受和难忘的印象(见图1-15、图1-16)。

民间色彩受原始性启迪,体现主观色彩倾向。各个民族由于受生活环境、审美情趣、民俗心理的影响,对色彩有着不同的发展,呈现多样化趋势。"红红绿绿,图个吉利"这句流传在老百姓中间的口头禅,作为一般的民间艺诀,可以说是整个民间美术的色彩特征。"红红绿绿"是色彩的视觉观感,是一种积极的、热烈的视觉心理反应,同时也是吉祥、喜庆的象征性语言。艺人们从感受出发,即从人生实际的层面来阐释"吉利"所包含的审美意义,在广大民众心中总是和宜子宜寿、纳福招财等基本生活需要相关联。特别是装饰节日的民间年画作品,都以红色为主调,突出吉祥喜庆、红火热闹的气氛。

(1) 木版年画

中国的木版年画有着悠久的历史,是群众喜闻乐见的艺术形式。其色彩鲜艳明快,洋溢着浓郁的生活气息,而且题材广泛,善于运用群众熟悉的谐音和寓意等。在民间木版年画的用色中,五色应为对比强烈的品红、黄、青三原色加以黑、白两色,各种颜色都具有与五行色相对应的象征意义。

明清时期的木版年画曾十分繁荣,最著名的产地有天津的杨柳青、苏州

图1-15 蓝印花布

图1-16 民间刺绣作品

图 1-17　天津杨柳青年画

图 1-18　苏州桃花坞年画

的桃花坞和山东潍县的杨家埠(见图 1-17、图 1-18)。其色彩各具特色,但都运用黑色线把各种纯正的色相隔开,使各种色彩尽显自己的特色。

(2) 民间玩具

民间玩具种类繁多,常见的有布老虎、泥塑彩绘、木彩绘、风筝等,其色彩的运用和木版年画一样多用黑、白、红、绿、黄等颜色,表现为极端的鲜明色彩选择,其色彩象征性发源于人类对于自然色彩变化的预感和对各种颜色本能的认识(见图 1-19)。

比如布老虎是民间广为流行的一种玩具,老虎在人们的心里是驱邪避灾、平安吉祥的象征,而且还能保护财富。布老虎的形式多种多样,有双头虎、单头虎、子母虎、枕头虎等。色彩多在大面积黄色的底子上或彩绘、或刺绣、或剪贴、或挖补等手法描绘出虎的五官和花纹,色彩鲜亮明快,威武中带有稚气,而且造型憨态可掬,表达了人们对小孩子的祝福和希望(见图 1-20)。

泥塑彩绘也是民间最为常见的玩具之一,并且不同的地域还呈现不同的色彩风格,如河南的泥泥狗,在乌黑的底色上,用大红、绿、白、中黄彩绘,色彩鲜艳饱和而又沉着;再如河北的刀马人、公鸡等,色彩鲜艳明快,朴素大方。用白粉打底并在白色的底子上施以红、黄、黑三色,红、黄占较大的面积,象征吉祥和喜庆,形象质朴,天真可爱而富有情趣。

图 1-19　民间玩具

图 1-20　布老虎

天津的"泥人张"彩塑创作题材广泛,或反映民间习俗,或取材于民间故事、舞台戏剧,或直接取材于《水浒传》《红楼梦》、《三国演义》等古典文学名著。所塑作品不仅形似,而且以形写神,达到神形兼具的境地。"泥人张"彩塑用色简雅明快,用料讲究,所捏的泥人历经久远,不燥不裂,栩栩如生,在国际上享有盛誉(见图1-21)。

（3）农民画

近年来,农民画已成为中国特有的美术画种,它以大红大紫的色彩,夸张化的描述,寓意深刻的主题,简洁明快的风格勾画出了美丽的田园风光,栩栩如生的农家生活,气氛热烈的劳动场面和欢天喜地的节日庆典,充分体现了现代民间艺术的特点,有东方毕加索的美誉。

图1-21 泥人张彩塑

农民画源于民间生活,由农家炕围画、锅台画、箱柜画等演变而来,是土生土长的现代民间艺术。多取材于人物、动物、花鸟等,粗犷浪漫,朴拙自由,追求强烈的视觉印象。构图奇美,想象力丰富,手法简练概括,用色大胆,多用传统手法,再现纯朴的民间气息,具有奇异独特的艺术效果和生命力(见图1-22至图1-24)。

三、色彩与色彩构成

写实性色彩更多的侧重于描绘典型光源色下物体的冷暖变化,其作品以素描关系作支撑,以写实性表现为手段,表现真实的体感、空间感与质感,注重客观色彩的再现。而色彩构成是人们传达思想情感的图像式符号,它从色彩的知觉和心理效果出发,用一定的色彩规律去组合构成要素间的相互关系,创造出新的、理想的色彩效果,其表现形式多为较平面的色块构成,

图1-22 《春之舞》(刘文英)

图1-23 《春忙时节》(丰爱东)

较单纯的调性关系,较强烈的色彩纯度,较直接的表现力度。以"色彩分解"求取平面的色块;以"限制色彩"凝练单纯的调性;以装饰性、意向性塑造强烈的彩度和表现力度。与写实色彩相比构成色彩的魅力更能本能地使人激动。

但是无论写实绘画还是构成设计,其色调的构成方法、原理是一致的。绘画色彩包含着构成色彩的装饰性,构成色彩同样也包含着写实色彩客观真实性,只是各自的侧重不同而已。随着艺术的发展,绘画色彩与设计色彩之间的界线也越来越模糊。

图1-24 《大吉图》(毛老虎)

第二节 从色彩构成走向色彩设计

一、"色彩构成"的发展历程

1. "色彩构成"与"现代色彩"渊源

由于社会的进步与发展,呆板的透视、造型、色彩等规律的运用,束缚了人们对内心情感的表达,于是,人们追寻更多层次、更多角度的表现手法。欧洲色彩艺术从传统的架上绘画向现代表现色彩过渡,经历了印象派、新印象派、后印象派和抽象派等具革命性的阶段。

(1) 印象派

印象派运动可以看作是19世纪自然主义倾向的巅峰,也可以看作是现代艺术的起点。以莫奈为代表的印象派画家对光色的专注远远超越物体的形象,使得物体在画布上的表现消失在光色之中(见图1-25)。他让世人重新体悟到光与自然的结构,打破以往绘画中僵死的构图和不敢有丝毫创新的传统主义。

(2) 新印象派

20世纪初,新印象派画家修拉在色彩科学理论的启发下,通过对大自然中光的奇妙变化的观察,把自然物象分析成细碎的色彩斑块,用画笔斑斑点点地画在画布上。这些斑斑点点,通过视觉作用达到自然结合,形成各种物象,犹如中世纪的镶嵌画效果,点画出来的笔触在画面上好像罩上一层模糊不清的影子,人们把这一派别称为"点彩派(divisionism)"。修拉是诞生在科学革命中的最早的新型艺术家兼科学家。把文艺复兴传统的古典结构和印象主义的色彩试验结合起来。把最新的绘画空间概念、传统的幻象透视空间以及在色彩和光线的知觉方面的最新科学发现结合起来,对20世纪几何

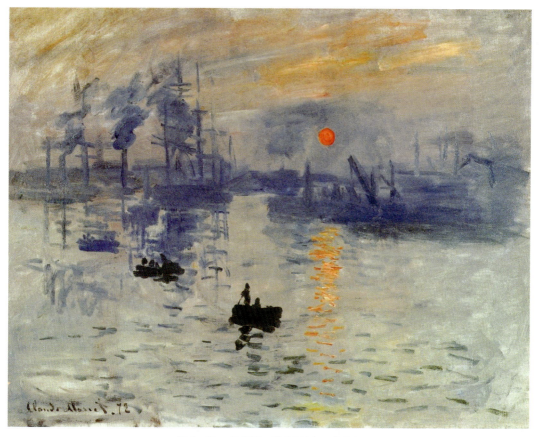

图1-25　克劳德·莫奈《日出·印象》

抽象艺术有很大的影响。

《安涅尔浴场》确立了以"点彩"为表现手法的画家修拉的第一部大作。此作品描绘了在巴黎西部阿尼埃尔一带塞纳河里享受沐浴之乐的人们。当时25岁的修拉将几种原料并列，但并非直接在调色板上调色，而是利用人的直觉经由大脑所转换的多种颜色的基点，在观赏者眼中呈现出某种色彩。在这幅画中虽尚未确立此种点彩技巧，但堪称为所谓新印象派宣言的历史性作品（见图1-26）。

（3）后印象派

后期印象派画家凡·高等反对科学和客观的力量，着意于真实情感的再现，也就是说，他要表现的是他对事物的感受，而不是他所看到的视觉形象。为了更有力地表现自我，他在色彩的运用

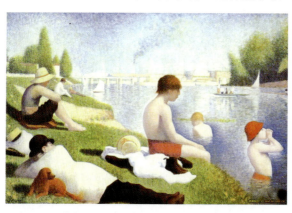

图1-26　修拉《安涅尔浴场》

图1-27 凡·高《向日葵》

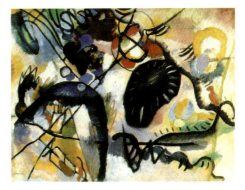
图1-28 康定斯基《构成作品X号》

上更为随心所欲。以色彩对比、互补进行主观的排列组合,表现对生活的感受和主观情感。他为了倾泻内心无穷的愤闷和火一样的激情,表达"生活是一种燃烧"的信念,特别钟情于用热烈、明亮、火焰般的黄色,搭配以少量的蓝色,以浓烈厚重的笔触,达到奔放激烈的韵律节奏效果(见图1-27)。

(4) 抽象派

现代抽象派的始祖康定斯基则比印象派更大胆地反叛了传统。在印象派画家那里,色彩是依附于具象的物体之上,而在康定斯基的作品中,已见不到传统绘画中的具象物体,色彩已不再依附于任何具体的物象存在,他使色彩从绘画中独立出来并具有价值(见图1-28)。这位极度敏感的艺术家,能在那赤橙黄绿青蓝紫的五颜六色之中,看见音乐的节奏与旋律。

而作为冷抽象的代表人物蒙德里安则将抽象发挥到了极致,他以几何图形为绘画的基本元素,只用三原色构成画面。他认为艺术应脱离自然的外在形式,以表现抽象精神为目的,即"纯粹抽象"(见图1-29)。

2. "色彩构成"在包豪斯形成与发展

抽象派的产生主要受工业、科学技术的推动,当时现代派的建筑环境,要求更多概括、精炼和简化的艺术形式与之相适应。因此,色彩构成不是凭空产生的,是当时社会大环境背景下,在色彩研究和创作实践两者互为因果促动下,才绽放在包豪斯设计学校的色彩教学课堂中。

包豪斯系统地、科学地从理论上来阐述色彩的原理。用抽象的色彩研究、构图研究,取代了原先的绘画学习。理性地研究色彩本身的各项性质,感性地开发色彩的构成表达。特别是伊顿的色彩视觉课程,对当今的色彩构成教学起到了深远的影响。

伊顿的色彩理论是从当时德国著名的哲学家、美学家歌德的色彩理论出发,

图1-29 蒙德里安《百老汇爵士乐》

与德国表现主义画家的主观化的色彩经验相结合,对学生提出以几何形为对象,作抽象的色彩联系。例如在圆形、方形、三角形等几何形内对色彩的明度、纯度、对比度进行试验,提高学生色彩设计能力。这就是今天设计院校教学中常见的"色彩构成"课的由来。

包豪斯学校的存在时间虽然短暂,但对现代设计产生的影响却非常深远,它奠定了现代设计教育的结构基础,目前世界上各个设计教育机构,乃至艺术设计教育院校进行的基础课程,就是包豪斯首创的。构成创造的基础课机构,把对于平面和立体构成的研究、材料的研究、色彩的研究三方面独立起来,使视觉教育第一次比较牢固地建立在科学的基础上,形成了构成设计的基本形态。

3. "色彩构成"在我国的生根发芽

在我国,有关包豪斯设计教育的系统性介绍是20世纪下半叶70年代末随着改革开放从日本人的书籍"转口"引进的,其色彩构成理论猛烈地冲击了传统的图案教学模式,使我国色彩教育理论发生巨大变化。经过30多年的发展与完善,我国色彩教学理论逐渐趋于成熟。

但目前,我国构成教育还存在诸多问题,工业设计、艺术设计、环境设计、服装设计等专业都笼统地学习相同的构成学知识,而且知识结构多偏重色彩理论认知阶段,相对来说比较初级,没有专业的侧重,即使有设计的应用部分,也都一概而过,不做深入探讨与研究。这样的后果导致基础课与专业课严重脱节,课程结束后,学生依然不懂得在设计实践中如何应用色彩。

因此,要改变当前这一现状,必须摒弃"一刀切"的传统教学模式,比如工业设计专业的色彩构成学习,应该偏重电器产品、家具的色彩分析;艺术设计专业的色彩构成学习应该偏重书籍装帧、海报及包装的色彩分析;而服装设计的色彩学习则应该偏重服装色彩的分析。

信息时代、网络时代的到来迫使我们从全新的角度重新审视我们所有的运行机制和规则。如何用全新的观念重新定位色彩构成课使之与产品设计有机地结合起来,如何培养大批具有创新能力的人,才是我们面临的重要课题和任务。

二、从色彩构成走向色彩设计

色彩构成采用科学分析的方法,把复杂的色彩现象还原为基本要素,利用色彩在空间、量与质上的可变换性,创造出新的色彩效果。它与色彩设计有着不可分割的关系,色彩构成倾向于二维平面构建色彩的和谐,比较注重装饰效果。而色彩设计更加注重色彩对人的情绪的表达和影响,真正从人的需要上来分析色彩,控制色彩的功能,注重色彩的应用效果,色彩的三维形态不能脱离产品的形体、空间、位置、面积和肌理而独立存在。为了更科学、更准确、更艺术地在产品设计中运用色彩,在学习中我们必须以色彩构成为基础,逐渐走向色彩设计。

第三节 色彩设计及相关学科的关系

凡自然界与人造世界的一切都有色彩,工业产品也不例外。色彩的运用既是一个古老的话题,又是一个现代设计必须以感性和理性双重角度面对的问题。

一、色彩在产品设计中的重要性

"设计是一个与人的需求紧密相连的学科。"产品设计在给消费者带来物质与精神满足的同时,感受来自色彩设计下的高品质生活,这正是产品色彩设计的最终目的。即色彩设计不是单纯地为产品披上美丽的外衣,而是科学、理性、严谨地去研究色彩对产品本身和消费者的作用与意义。成功的色彩设计应注重色彩审美性与产品功能性的紧密结合,以取得高度统一的效果。

没有色彩,所有的产品形态都将失去它最有价值、最有意义的构成部分;从艺术创作的角度去看,色彩是设计师用来表达自己情感和理性最重要的,也是最直接的因素之一,因此,如何正确地去认识色彩的基本属性,更科学、更准确地研究色彩内在的价值以及在造型艺术方面的应用规律,是一件非常重要的工作。用色彩设计"提升"商品,激发消费者的购买欲望,已经成为企业开拓市场的重要手段。

随着汽车工业的发展,汽车色彩对城市道路的美化及对人们精神的感染不容小觑。此外,研究驾驶员的色觉,从而为他们提供舒适安全的操作环境也是人机工程学的一项重要内容。经典颜色与经典车型,令人一见倾心,汽车在颜色的演绎下,也呈现千姿百态、迥然不同的韵味(见图1-30)。

二、色彩设计及相关学科

1. 色彩设计与产品语意学

形态、色彩、结构等表面元素构成了设计语意系统。色彩作为语意的载体,不是依附于设计的形式,也不是确定造型之后才考虑到的因素,而是作为一个主体完成设计语意的表达与传播过程。这一过程中因为人、物、环境之间有着特定的信息交流,且人会受文化、道德、习俗等影响赋予物以主观色彩,这就构成了色彩语意的复杂性。

(1) 色彩设计的功能语意

色彩设计与产品的形态、结构、功能要求达到和谐统

图1-30 汽车的色彩

图1-31 瑞士军刀的色彩

一,是色彩设计的重要标志,是产品生存的第一步。色彩的实用功能有三种:

首先是色彩的专用功能。有些色彩在产品设计中属于专用色彩,用颜色表示某种含义与用途,这些色彩一旦出现在产品的某些特定的部位,立即会使人想到某种特定的功能作用,例如,红色出现在瑞士军刀的按键上,我们就会想到此按键所代表的功能(见图1-31)。

其次是色彩的识别功能。在一定的视觉范围内,不同性质的产品用不同的色彩加以区分,使人一目了然,可以避免色彩单一或混乱而造成的不必要的误会与损耗。此种产品色彩具有明显的导向功能,其色彩情感的导向更是为了更好地实现此种功能,比如交通信号灯的设计。

最后是色彩的保护性。某种特定色彩的运用可以对产品起到保护作用,这是直接利用了色彩的视觉生理与光反射等科学性能。此类色彩的导向功能比较差,其情感表现也比较弱,目的不是为了实现其功能的引导性,而是为了避免其导向性的出现,比如电暖气的色彩,其中橙色部分就是告诫人们,尤其是儿童不要轻易触碰(见图1-32)。

(2) 色彩设计的情感语意

人与人之间的交流是通过语言来实现,而物与人之间的沟通则是通过物的形态、色彩、材料等这些物的"语言"来传达。它们是信息的载体,实现信息存储和记忆的工具,也是表达思想情感的手段。

对于色彩的选择完全出于本能与直觉,感性的工业设计色彩专家安契尔·霍金(Anchor Hocking)认为:"色彩能直接影响人类的思维状态与心理活动,这是商品和生产销售的命脉,甚至关系到家庭生活的美满幸福,它是感染你心灵的窗户……你所居住的环境和自然条件,涉及你桌上、床头陈列品的色彩,都是促使你条件反射的第一信号。"

图1-32 电暖气的色彩

自从人类有了思想,其制造出来的产品就蕴含着人类的智慧,寄寓着丰富的情感。情感属于人的心理层面,靠人的心灵去感受和体验。虽然色彩本身没有灵魂,它只是一种物理现象,但人们却能感受到色彩的情感,这是因为人们长期生活在一个色彩的世界中,积累着许多视觉经验,一旦知觉经验与外来色彩刺激发生一定的呼应时,就会在人的心理上引发某种情绪,并左右人们的精神和行为,例如身份地位的显示、品味的象征、个性的表现等。

图 1-33　医疗器械设计
（图片来源 http://www.manufacturer.com）

图 1-34　高铁车厢内部色彩

产品色彩情感的表达要与其功能相吻合，才能更有利于产品功能的实现。众所周知，红色代表着火焰、太阳，会使人联想到温暖、热情、兴奋等情感，而同样我们也知道海滩遮阳伞具有防晒、遮蔽阳光、保持清凉的功能，所以，当给海滩遮阳伞配色时，首先会想到的是选用冷色调，如浅蓝色、浅绿色等，因为这样才能更加有利于达到遮阳、保持清凉的功能效果。

对于医疗器械的设计，则要选择纯朴自然的色彩，符合医院安静、素雅的环境氛围，让病人得到身心的放松和治愈疾病的信心（见图 1-33）；而对于交通工具色彩的选择也要有所考量，比如火车车厢内部的颜色，要顾及乘客的晕车因素，如黄绿色会引起昏厥，藏青色也不为游客喜爱，而中性色则是车厢内部最佳用色（见图 1-34）。

2. 色彩设计与市场营销学

从现代工业产品的营销风格来看，色彩营销就是把色彩应用于产品的开发，产品的外观设计与包装，产品展示的色彩布局陈列，生产环境的色彩气氛烘托等，以色彩为基础，对社会的流行色彩做调查研究，同时考虑与环境、与社会的协调等多方面的影响因素，综合地进行色彩的设计和选配；此外，从全球的角度观察、收集色彩文化的动态与变迁，力求色彩与建筑物、与人、与大自然最大程度的和谐共存，借鉴国际品牌的运作模式，帮助企业突出品牌文化。

在产品外形日趋同化的今天，颜色已成为区别产品造型关键的要素之一，对产品用户的购买行为会产生巨大影响。在斑斓美丽的数码天地，色彩，更是调和枯燥技术与美妙体验的催化剂：蓝色，是海洋的汹涌澎湃；绿色，是森林的呼吸舞动；红色，是玫瑰的浪漫情怀；黑色的专业权威，白色的纯洁开放，灰色的诚恳认真等等，色彩表达了产品消费群的想法与心思，形成了独特的色彩搭配、色彩消费与色彩心理。

3. 色彩设计与人机工效学

作为工效学分支，色彩工效学关注色觉疲劳度、警觉和持续性，探索产品

图1-35 仪表用色

图1-36 仪表用色

及环境色合目的性、有效性、安全性、经济性和审美性,以期功能最优化、劳动最佳化和设计人性化。鉴于色彩在操纵装置面板、设备表面处理、反射度与光热控制以及编码方面具有优势,故人机界面色彩设计是保证系统高效运行的重要一环。

人机界面色彩设计与能见度和注目性有关。能见度是指对象存在的程度以及眼睛捕捉外界物体所能达到的距离或面积,重要的是背景色与主体色之间的对比关系,好的界面色彩设计应该选择对比反差大,不容易出现眩光,长久关注也不会产生视疲劳的颜色。色彩的注目性主要指色彩引起人们关注的程度,比如红色、橙色、黄色……一些鲜艳的颜色容易刺激视觉。在具体设计中,仪表大面积背景色通常采用黑色、白色、灰色等不容易刺目的颜色,而小面积指针、刻度等精细标注选择对比度高的红色、黄色、绿色等注目性好的色彩(见图1-35、图1-36)。

色彩工效学主要应用于生产设备、医学设备和室内环境设计领域,通过科学的方法分析色彩对于人在作业中的效率以及避免事故的发生起着至关重要的作用。如针对现代机械设备的色彩设计,就要考虑色彩的功效,通过色彩协调人机关系,调动劳动者的积极性,尽可能降低疲劳感。

图1-37 机床用色

仪器、设备和机床外壳既要在色性上呈中性又能融入环境之中,并使面板具有最大能见度。底座宜用深色,以产生坚实、安全和耐脏感,工作台宜用浅色以解除操作者疲劳感,而操作部位则应采用带有亲切感和识别性的醒目色(见图 1-37)。

三、色彩设计的思维模式

作为一名设计者,首先应该具备一颗多愁善感的心,一双具有敏锐艺术观察力的眼睛和一个有着丰富想象力的脑袋。

1. 观察力的培养

法国雕塑家罗丹曾说:"美是到处都有的。对于我们的眼睛不是缺少美,而是缺少发现美。"这位艺术家的见解极为正确。生活中存在着美,要想发现它,找到它,就必须具备一定的审美观察力和感受力。

观察世界是人生的第一步,是人获得知识的有效途径。所谓观察力就是用眼睛去看这个世界,悉心的去体悟你所看到的所有色彩。比如春天渐绿的枝芽,夏天绚丽的花朵,秋天金黄的落叶,冬天洁白的雪花,都可以为我们带来色彩创作的灵感。

人类文明进程中对于色彩的觉醒与发掘,无不是基于对自然色彩的认识为开始的。师法自然本身就是人类的一种提高自身审美修养的有效途径。而自然界中存在着千姿百态的色彩组合,在这些组合中,大量的色彩表现出极其和谐、统一及秩序感,一些斑斓物象本身就映衬着色彩设计理论中的各种对比与调和关系。

2. 想象思维

爱因斯坦曾说:"想象力比知识更重要,因为想象力概括着世界的一切,推动着进步,并且是知识进化的源泉。"随着时代的进步,人类在美学原则的指导下,在不断认识色彩本质特征的基础上,逐渐学会搭配控制色彩,并必将开发出更加丰富、精炼、时尚的现代色彩组合,从而达到既能给人以强烈视觉冲击力,又有深刻哲理和精神内涵的艺术形态。

3. 比较借鉴思维

俄国教育家乌申斯基说过:"比较是一切理解和思维的基础,我们正是通过比较来了解世界上的一切。"显然通过比较可以找出不同事物之间存在的差异及存在差异的原因,并从比较中归纳出具有实质性或有意义的结论。色彩的主观表现给了我们极大的设计空间,个人的色彩记忆、古今中外的优秀作品,西方色彩理论以及中国传统色彩典范如半坡氏族的彩陶,商代的青铜,秦汉的漆器,隋唐的瓷器,不一而足,而其中的造型、图案、色彩,都带有原创元素,对色彩设计具有极高的借鉴性。

4. 创新性思维

色彩设计的创新是以体验、感受、领悟、发现为前提条件的,在观察和感受大自然、领略东西方艺术魅力的前提下,要把思维引向多元化和多样化,以便把眼前的景物与想象联想结合起来,把最理想的形式表现出来。实现从色彩写生过渡到使用主观色彩进行创作的自觉,这样的作品才可能具有新鲜的内涵和生命的活力。

● **思考题**

1. 简述"色彩"与人类的关系。
2. "色彩"与"色彩构成"的差异性。
3. "色彩构成"在包豪斯设计学校的形成与发展。
4. 色彩设计与"产品语义学"、"市场营销学"及"人机工效学"的关联。
5. 搜集一些优秀的绘画作品及色彩应用设计作品,并对作品中的色彩表现进行评析。

第二章　色彩设计基本理论

● **本章要旨**

掌握和理解光与色彩的关系,研究色彩三属性——色相、明度、纯度的概念。

搞清色彩的分类方式——原色、间色和补色等概念关系。

着重研究了色彩混合的模式:加色混合、减色混合和中性混合。特别是针对中性混合中的空间混合知识,结合习作进行了说明,以加强学生对色彩混合理性和感性的系统认识。

最后介绍世界上几种知名的表色体系:蒙塞尔表色体系、奥斯特瓦尔德表色体系及日本色研所表色体系。

第一节　色彩的基础知识

有关人类对于色彩的应用已有几千年的历史,但独立意义上的科学色彩学研究却晚于透视学、艺术解剖学而到近代才开始,这是因为色彩学的研究须以光学的产生和发展为基础。文艺复兴时代的画家为了取得自然主义的表现效果,曾经研究过光学问题,开始注意到色彩透视问题。但直到17世纪60年代,牛顿才通过有名的"日光—棱镜折射实验"得出白光是由不同颜色光线混合而成的结论。

从亚里士多德等人开始,人们对色彩进行了较为细致的研究,提出了"三原色"学说。19世纪,色彩研究得到了充实和发展。特别是奥斯瓦尔德通过研究,奠定了实用色彩体系。20世纪20—30年代,人们的研究从对色彩本身的关注转型色彩与心理惯性的研究上,诸如色彩的象征意义、色彩的情感效能等。

一、光与色

人们都知道色彩是光的产物,是物理学表现形态最直观、最精微而又最富于变化的领域。"在光照这一原动力的驱使下,映入眼帘的一切几乎皆具色彩。"可见,颜色与光的关系是何等的密切。阳光、空气、水创造了生命。没有光也就没有色彩感觉,色彩是光照射到物体上产生的一种视觉效应。在没有光线的情况下,就没有视觉活动,也就无所谓色彩了。

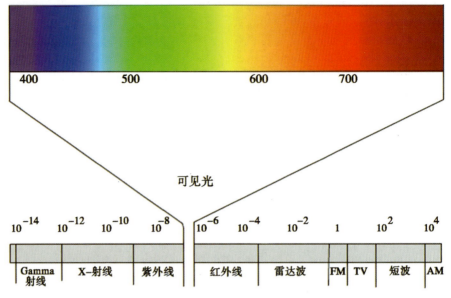

图2-1 可见光谱

1. 光的属性

从广义上讲,光在物理学上是一种客观存在的物质,它属于电磁波的一部分。电磁波包括宇宙射线、X射线、紫外线、可见光、红外线和无线电波,他们有着不同的波长和震动频率。在整个电磁波的范围内,不是所有的光都有色彩感觉,只有波长在380—780的电磁波才能引起人们的视觉,这段波长的光在物理学上常叫做可见光谱(见图2-1)。

颜色感知取决于不同波长的光对眼睛不同程度的刺激。由上述解释可以看出,色彩的形成与两方面因素有关,一是光的存在,二是眼睛的感知,前者是客观的,后者则是主观的,因此色彩现象是一种同时融合了客观存在和主观感受的复杂现象,既需要对它进行定性、定量的科学研究和评价,也要兼顾因人而异的生理、心理感受。

2. 牛顿"色散实验"

1666年,牛顿通过著名的"色散实验"揭开了光色的奥秘。他把太阳的光引进暗室,使其通过三棱镜再投射到白色屏幕上,结果光线被戏剧性分解成红、橙、黄、绿、青、蓝、紫七种颜色,而这七种颜色中的任何一种经过三棱镜后,都不能继续分解。将这七种色光重新混合后,又产生了白光。由此牛顿推论:太阳白光是由这七种颜色的光混合而成的(见图2-2)。因此,色的

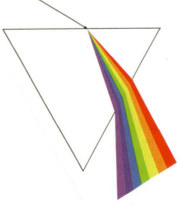

图2-2 牛顿色散实验

概念实际上是不同波长的光刺激人的眼睛的视觉反映。

牛顿发现同一种物体在不同的色光照射下,会呈现不同的色彩,这就证明,物体色彩并非本身所固有,而是由于对色光的不同

图2-3 色光的不同吸收和反射

吸收和反射所导致的。当光照射到物体上,物体会吸收白光中的某些色光,如果只反射了红光,那么我们看到物体就呈现红色;如果只反射了蓝光,那么我们看到的物体就呈现蓝色(见图2-3);如果物体吸收了太阳光中的全部,没有反射,那么我们看到的物体就是黑色;如果物体反射了太阳光中的全部光,那么我们看到的物体就是白色的。

二、色彩的三属性

严格来说,所有视觉所感受到的物质表面现象,都是由色彩和明度所形成的。这句话是艺术理论家鲁道夫·阿恩海姆的至理名言,可见色彩的三属性是何等重要。色彩分为有彩色系和无彩色系。有彩色系的颜色具有三个基本特征:色相、明度、纯度(见图2-4)。在色彩学上也称为色彩的三大要素或色彩的三属性。世界上几乎没有相同的色彩,根据人自身的条件和观看的条件,我们大概可以看到200—800万个颜色,其中有彩色包括:红、黄、蓝、绿、紫等,而无彩色,则主要指黑、白、灰颜色。

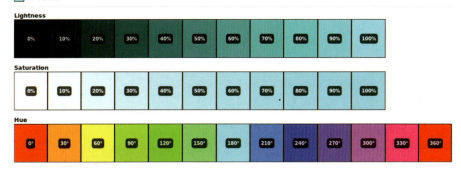

图2-4 明度、纯度、色相

1. 色相(Hue)

色相就是色彩的名称,反映光的主波长,如红色、蓝色、黄色等,是色彩的最大特征。如红、橙、黄、绿、蓝、紫等每个字都代表一类具体的色相,它们之间的差别属于色相差别。在应用色彩理论中,通常用色相环来表示色彩系列(见图2-5)。色相之间的不同调和,构成万事万物的丰富色彩。人们可以根据这

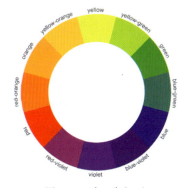

图2-5 十二色相环

图 2-6　色彩明度的变化

一概念,对自然色彩与人文色彩进行归类组织。

2. 明度(Lightness)

明度指色彩的明暗程度,对光源色来说可以称光度;对物体色来说,除了称明度之外,还可称亮度、深浅程度等。一个物体表面的光反射率越大,对视觉的刺激的程度越大,看上去就越亮,这一颜色的明度就越高(见图 2-6)。明度在色彩三要素中可以不依赖于其他性质而单独存在,任何色彩都可以还原成明度关系来考虑,如素描体现的就是明度关系,明度适于表现物体的立体感和空间感(见图 2-7)。

在任意一种颜料中加入白色,可以提高色彩的反射率,也就提高了色彩的明度(见图 2-8)。加入白色越多,亮度提高越多。黑色颜料属于反射率极低的颜料。在任意一种色彩中混入黑色,可以降低色彩的反射率。加入黑色越多,明度降低越多。

明度最明显的表现方式是由白至黑的灰度极差(见图 2-9)。纯粹的黑色和白色是在完全黑暗或者完全明亮的环境下形成的,人们的视觉可以感知黑白两端之间数百个明度极差。位于黑白极差中断的可视点称为中灰。它的明度与摄影师所用的"灰卡"相同。

色彩的明度很重要,因为明暗对比是一个好构图的基本要素。构图即一幅素描或绘画中形状和空间、明和暗的配置,如果对比出

图 2-7　素描作品明度关系

图 2-8　色彩明度变化

图 2-9　色彩明度变化

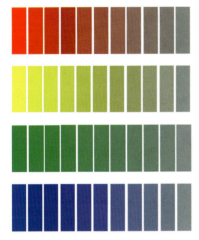
图 2-10 色彩的纯度变化

图 2-11 色彩的纯度变化

了问题,几乎注定会造成构图上的问题。十九世纪中叶,画家为了避免对比出问题,先用不同的灰色画好整个构图,建立起明暗的结构,然后才为底图加上颜色。画家可以此作为依据,按照正确的明度来调配色彩。

3. 纯度(Saturation)

所谓纯度就是色彩鲜艳度或者饱和度。它能体现色彩的内在品质,是色彩的精神。颜色中灰色的含量越低色彩越纯正,越接近光谱的颜色。"纯"的确切含义是最真实的颜色。纯度最高时,色彩最鲜艳,而纯度降低时,色彩会变得柔和。

从色光的角度来看,物体所呈现出来的色彩纯度取决于该物体表面光谱色光反射的选择性。如物体对某一较窄波段的色光有较强的反射率,而且对其他波长的色光基本不反射或反射较少,那么此物体的纯度就高。相反,如该物体表面能够同时反射多种波段的色光,那么该物体的纯度就低。

从色料的角度来看,红、黄、蓝三原色的纯度最高,任意一种纯色中混入其他色彩,这个色彩的纯度都会随之发生变化。同一色彩,随着混入白色或黑色量的增多,明度发生变化的同时,纯度也会变低。同一色彩,如果混入相同明度的灰色,则纯度降低的同时,明度基本保持不变(见图 2-10、图 2-11)。

第二节 色 彩 混 合

两种或两种以上的颜色(色光)混合在一起,构成与原色不同的新色,称为色彩的混合。在色彩理论研究过程中,色彩学家通过对色的混合规律进行长期的探索和研究,并进行大量的色彩实验加以验证,终于发现除了单色光谱以外,所有的颜色都可以由几个基本色光混合产生,从而奠定了加色混合理论、减色混合理论和中性混合理论。

一、加色混合

1. 概念及特点

加色混合也称为色光的混合,即将不同的色光混合到一起,产生新的色光。加色混合的特点是混合的色彩成分越多,混合出色彩的明度就越高,它是由人的视觉器官来完成的,所以是一种视觉混合。加色混合的结果是色相、明度的改变,而纯度不变。

2. 属性

色光的叠加式混合就是将几种色光同时叠加照射,产生新的色彩。如红光与绿光混合形成黄光,绿光与蓝光混合形成蓝绿色,蓝光与红光混合形成品红色,光谱中的全部色光混合起来就产生白光,明度比原来的色光更强,这是由于光量增加的结果(见图2-12)。迷人的彩虹是最美的色光组合,它的色彩丰富鲜明,令人沉醉。彩虹中的每种颜色的光波不同,红色的波长最长、频率最低,紫色的波长最短、频率最高。

这种加色混合的方法、原理及其效果、对于设计工作都是极为重要的。我们日常见到的舞台灯光就是此原理的运用,色光混合还多用于产品展示及影视创作等领域。其中电影中光线的运用可以感染观众的情绪,是电影创作的灵魂,它能够生动地塑造人物的轮廓、性格、情绪情感、时空特征及主题风格。

图2-12 加色混合示意图

二、减色混合

1. 颜料的特性

减色混合是颜料或物体色的混合,也称第二混合。减色混合的情况正好与加色混合性质相反,混合的色彩成分越多,混合出的色彩明度越低。如颜料的三原色红、黄、蓝混合后就成了黑暗的浊色,故称此种混合方式为减色混合(图2-13)。在光源不变的情况下,两种或两种以上的颜色混合后,相当于白光减去各种颜料的吸收光,而剩余的反射光就成为混合后的颜料色彩了。混合后的新颜料,增加了对光的吸收能力,而反射能力则降低。故颜料在混合后的色彩明度、纯度都降低,色相也发生变化。在印刷中重叠透明的油墨所表现的混色就是减色混合的一种,还有日常生活中我们见到的水粉、油漆、染料等混合都是减色混合。

图2-13 减色混合示意图

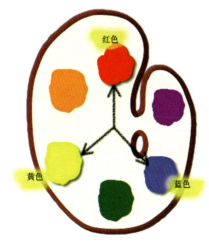

图 2-14　三间色构成

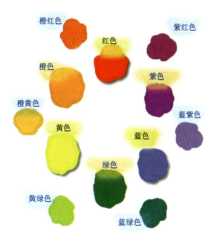

图 2-15　复色构成

2. 颜料三原色、间色和复色

通过比较我们发现，颜料中的红、黄、蓝以不同的比例相混合后，能得到几乎所有的色彩，且这三种颜料的任何一种都不能由其他两色混合而成，因此把红、黄、蓝称为颜料三原色。原色之间相互调和，称为间色。如红和黄为橙，红和蓝为紫，蓝和黄为绿（见图 2-14）。由间色和复色混合得到的产物即为复色。例如橙红、橙黄、蓝紫等（见图 2-15）。

3. 补色

颜料三原色中的任意一色和其余两色的混合色互为补色，而互为补色的颜料色以适当的比例混合可以产生黑灰色。例如，红色及其补色绿色（黄加蓝）构成了完整的三原色；黄色及其补色紫色（红加蓝）构成完整的三原色；蓝色及其补色橙色（黄加红）构成了完整的三原色（见图 2-16）。

歌德在描述这种现象时曾经说过，互补色总是"相依为命"，之所以如此，主要是眼睛需要看到完整的东西。当一种色彩出现在眼睛前面时，眼睛就会自动地想要寻找到它的补色。也就是说，这种色彩会自动地呈现出它的完全状态。比如我们先盯住一片红色卡纸看上一会，然后再迅速地把眼睛转向另一面白色的墙壁，这时，我们看到的将会是绿色而不是白色。绿色

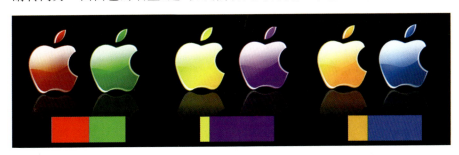

图 2-16　补色构成

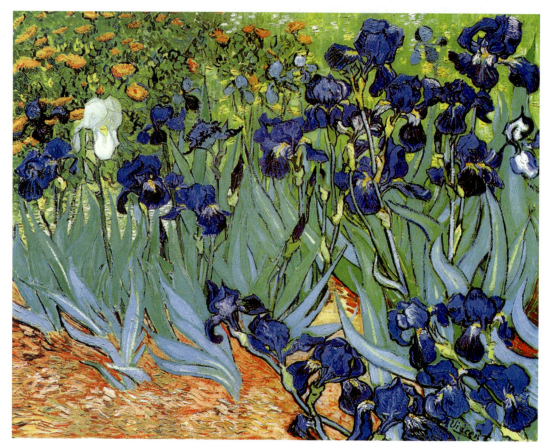

图 2-17 凡·高《鸢尾花》

就是红色的补色——这就是说,这种所谓的视觉后象,产生出了眼睛一直盯着的那种色彩的补色。

（1）补色在西方油画中的运用

1）凡·高对补色的运用

西方油画中,很多画家都采用补色达到画面色彩的和谐。在用色上,凡·高就十分注重补色原理,经常把互补的笔触并列在一起,使其"彼此渗透以产生神秘的色调颤动"。如《向日葵》、《鸢尾花》、《阿尔的朗卢桥》等。例如,在《鸢尾花》画中,丰硕的蓝紫色花瓣,大面积绿色的尖头长叶向上欲冲,星星点点的黄色花蕊,加上在一旁做衬托的与之一同繁茂生长的橙色万寿菊,还有花丛下的橙色的土壤——形态各异又浑然一体。整幅画面富有活力,洋溢着清新的气息(见图 2-17)。

2）马蒂斯对补色的运用

从著名画作《红色的和谐》中,马蒂斯的风格也可窥见一斑。作品抛弃物象的固有色彩,画面主色是一块没有加以调和的红色,然后他用极为简化的线条限定了房子内部的空间,充满构成感,而其富于装饰性的平涂色彩以及均匀分布在墙面和桌面之上的藤蔓植物花纹图案,使线条规定的三度空间不由自主又返回到平面。而窗外的纯绿色像一副墙上的装饰画,则对比重

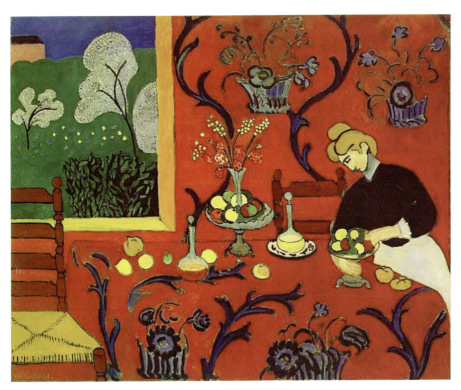

图 2-18 马蒂斯《舞蹈》

复着室内的色彩。

马蒂斯把三维深度幻觉和平面感受如此直接地结合起来,正如他把极为简化的形体和装饰性的细节结合的天衣无缝一样。整个画面的安排都是具有表现性的,色彩的和谐才是作品的主旨。通过原色对立来达到绘画色彩新的和谐,这也正是野兽派绘画的风格。马蒂斯的代表作品《舞蹈》,也是马蒂斯摒弃固有色,运用补色对比,把红绿蓝三种纯净的补色和对比色和谐并置在画面上的成功之作(图 2-18)。

(2) 补色在东方藏传佛教唐卡中的运用

藏族人民由于生存在雪域极地,高原空气稀薄,透明度强,自然山川、雪山草原色彩纯度很高,故此,审美视觉养成了对三原色的偏爱,喜欢红、黄、蓝、绿、白等鲜亮的色彩,整体上给人以色彩浓烈、富丽堂皇、灿烂夺目之感。

白度母唐卡中清新的绿色把红色衬托得通体透红,蓝色迷人的光彩常常伴随着橙色的辉煌,这都是补色的

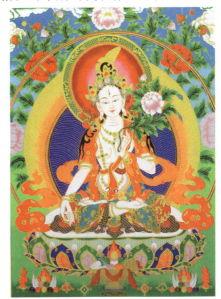

图 2-19 唐卡的补色运用

图 2-20 野菊花

图 2-21 猫耳朵花

效应。互补色呈现的是两种对立的力量，在整体中具体而又鲜明地显示出种种特殊的力量，最稳定的色彩和谐依靠的最终原则是互补色精确建立的视觉平衡。一幅画如果运用的是互补色的形式构成的，就必然会达到这种充满生命力的平静（见图 2-19）。

（3）补色在现代生活中的呈现

一朵橙色的野菊花，如果在它所存在的背景中加入一些蓝色（橙色的补色），那么会使野菊花的整体效果很和谐，这就是补色运用所带来的最直接效用（见图 2-20）。或者，我们户外写生时，如果阳光很强，那么树木、建筑的阴影部分就可以多用一些群青、紫色之类的颜色，因为这些颜色都属于阳光的对比色，整体画面会产生比较和谐的效果。其实只要悉心观察生活，也会发现很多补色构成的美妙画卷（见图 2-21 至图 2-23）。

三、中性混合

1. 旋转混合

在 1861 年，英国物理学家麦克斯韦利用旋转混合板，研究颜色的混合比及面积比。在圆盘上涂以三种原色，色盘静止时，可以清楚地看到色盘上的不同色块；但色盘快速旋转时，原先色相鲜艳的色块变得模糊难辨，随着旋转速度的加快，当转速达到每分钟三千到六千转左右的时候，呈现在我们面前的是一片灰白色。这种色盘混合方式称为旋转混合。

图 2-22 罂粟花海

图 2-23 布达拉宫

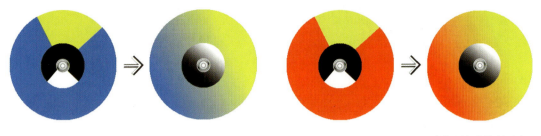

图 2-24 彩色圆盘的旋转混色

图 2-25 现代混色陀螺

旋转混合类似我们小时候玩的陀螺,它的色彩效果类似加色混合,明度方面则是参与混合各色的平均值。旋转混合的最大功能是,可以指出一种比例色彩与另一比例色彩混合后的正确色彩(见图 2-24),如红色与绿色相混合形成黄色,黄色与蓝色混合形成灰白色。现代也有很多陀螺利用混色原理,其色彩效果非常艳丽(见图 2-25)。

2. 空间混合

(1) 概念及特性

色料混合的结果是越混越浊、越混越暗。为了改变色料混合的这一属性,我们把不同的小色块紧密并置在一起,便会出现色料的相加现象。利用这种方法可以得到明度和彩度都要高于原色料的混合。由于这类混合要借助一定的空间距离,在人的视觉内达成的色彩混合,因此将其称为空间混合。

色彩混合后有震动感,适合表现光感互为补色关系的色彩,按一定比例进行空间混合,可得到无色彩的灰和有色彩的灰色。如不同比例的红与绿色并置,可分别得到程度不同的灰红、绿灰。非补色关系的色彩并置时,产生两色的中间色。如不同比例的红与青并置,可分别得到程度不同的红紫、紫、青紫。有色系与无色系的色彩并置后,也将产生两色的中间色。如红与灰并置,可得到不同程度的灰红色。并置混合得到的新色的明度是被混色的中间明度。混合色应该是细点、细线或小面,越细混合效果越明显。

通过色彩空间混合的练习,可以提升学生对色彩属性的理解和把握。由于空间混合中色彩面积较小,各种纯度、明度的色相较多,因此,这个过程也是考验学生耐力的过程。但完成作业后,学生们惊喜地发现自己在调色及辨别色彩方面的能力明显增强,并对色彩设计也逐渐产生了兴趣(见图 2-26 至图 2-31)。

图2-26 空间混合(周苗)

图2-27 空间混合(孙苹)

图2-28 空间混合

图2-29 空间混合

图2-30 空间混合

图2-31 空间混合

由于组合的色彩通常面积较小,而且纯度较高,因此视觉混合后,依然能够保持画面的鲜艳度。其实,空间混合并不是真正意义上的色彩混合,而是通过人们先看到的颜色的视觉残留,加载到后看到的颜色上所产生的视觉混合,这两种混合方式不会使色彩的明度变亮或者变暗,而是各种混合颜色明度的中间值。

无论是色光的混合还是色料的混合,都是色彩未进入眼睛之前便提前混合好的,然后眼睛去感知它,这种视觉外的混色为物理性混色。而空间混合则不同,它是颜色在进入视觉前没有混合,而在一定的条件下通过视觉的作用将色彩混合起来的,因此这种发生在视觉内的混色也叫生理混色。印刷中的三色版网点的排列,就是这种混合原理。

(2) 空间混合的产生须具备的必要条件

1) 对比各方的色彩比较鲜艳,对比较强烈;
2) 色彩的面积较小,形态为小色点、小色块、细色线等,并成密集状;
3) 色彩的位置关系为并置、穿插、交叉等;
4) 有相当的视觉空间距离。

第三节 色彩的表示法

为了明确色彩之间的关系和相互作用的规律,艺术家和科学家通过不断的分析总结,从而形成了不同的色彩模型体系。其中解释色彩关系最简单易懂的模式就是色相环,而能够较全面地研究色彩体系的则是色立体。

一、色相环

把可见光谱两端闭合,就形成了色相环。典型的色相环以三原色作为关键色,再通过原色间的混合得到间色。原色与间色的混合得到复色。依此类推,从而在原色之间形成无数种过渡色。色相环有很多种,要视其详细分析的程度而定。常见的有牛顿(Newton)的六色环、歌德(Goethe)的七色相环、八色相环、十色相环、伊顿的十二色相环、十八色相环和奥斯特瓦尔德的二十四色相环。这其中,比较常见的色相环通常有十二色和二十四色两种(见图2-32、图2-33)。

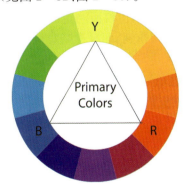

图2-32 十二色相环

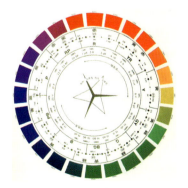

图2-33 二十四色相环

18世纪,牛顿首先创建了这种色相环模型。他根据光谱中的红、橙、黄、绿、蓝、紫六种色环绕而成六色环。这里没有青色,是因为没有测出青和蓝波长的差值,他的研究有助于我们更好地去观察理解物理世界。后来所有衍生的色相环都是采用这种基本的色相顺序。不同的色相环有相似之处,也有一些重要的差异,例如色阶的数量或者每个色阶的级数不同。

一些色相环以原色作为关键色:原色可以混合成其他颜色,但本身不能被调配出来。在色相环中位置互相对应的颜色非常重要,称为补色。这种位置安排并不随意,补色相互混合时颜色会调和,并置时则对比强烈。

伊顿的十二色相环是一个非常典型的色彩模型,人们可以轻而易举地看到各色相的关系,清楚地了解到三原色(tricolor/primary color)红、黄、蓝,三间色(second color)橙、绿、紫,以及复色(tertiary)所处的位置及色彩规律。间色又称第二次色,由两种原色色料混合而成的色彩。以色料为例,红色与黄色混合是橙色,黄色配蓝色是绿色,红色配蓝色是紫色,这里,橙色、绿色、紫色就是三间色。复色又称三次色,指任何包含了三原色的颜色,也就是互为补色的颜色相混合形成复色。如黄与紫,似乎是两种颜色,但实际上,紫色是红和蓝的混合,故黄与紫的混合也就是黄、红、蓝三种色的混合。复色具有含蓄、沉稳的特点,现实生活中各种物象的色彩,呈现复色的居多,如黄绿、紫红等。

二、色立体

1. 色立体的原理

为了更全面、更科学、更直观地表达色彩概念及其构成规律,需要把色彩三要素按照一定的秩序标号排列到一个完整而严密的色彩系统之中,这种色彩表示方法,称为"色彩体系"。该体系的建立对于应用色彩的研究有着深远的理论意义及特定的时间价值。将这种色彩体系借用三维空间的形式来同时展现色彩的明度、色相和纯度之间的变化关系,我们称之为"色立体"。

色立体是依据色彩的色相、明度、纯度变化关系,对色彩进行的完整逻辑分析。它借助于三维空间,采用围合直角坐标的方式,组成一个类似球体的立体模型。色立体的科学性在于它是精密的测色仪所测定的标准色样,单一色相的各种色彩不仅可以在色立体中直接得到,而且复杂难辨的混色、浊色等按照色彩三属性,通过光谱测定,在色立体的量化数据中也能找到依据,并通过量的调配而得到。色立体以及色彩表现法是色彩标准化应用的唯一可行方法,这也成为色彩学研究的最重要的科学依据和理论基础,可供设计、印刷、服装等各行业进行配色参照。

早期的色立体模型是模仿地球的构造而设计形成的球体。其基本结构式:在色球的南北两极设置黑白两种颜色,南极为黑,北极为白,黑白之间设置若干层次的渐变灰色。从而从南到北形成一个贯穿色球的明度轴。南半

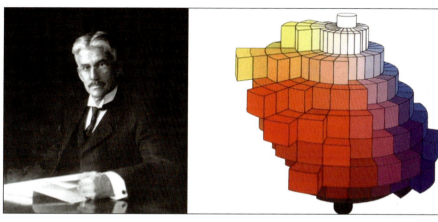

图 2-34　蒙塞尔及其色立体模型

图 2-35　蒙塞尔色立体剖面图
(http://www.codeproject.com)

球为深色系,北半球为浅色系。赤道部分设置为纯度最高,具有补色关系的典型色相环。由这一色相环向明度轴的灰色过渡,形成一个有纯度变化的渐变序列;从而形成一个具有色相、明度和纯度三方面渐次变化的色彩体系。现代色彩学中最具有代表性的色立体分别是蒙塞尔色立体、奥斯特瓦尔德色立体和日本色彩研究所表色体系。

2. 蒙塞尔色立体

蒙塞尔色立体是由美国画家兼色彩学家蒙塞尔(A. H. Munsell,1858—1918)创建于 1915 年,最初用于辅助教学,一直沿用至今(见图 2-34)。蒙塞尔色彩表示法精确区别每个色彩,显示了色彩的任何微小差异,至于色彩的饱和度,该表示法根据不同色别的特殊性,以接近人类感觉的效果划分等级,摒弃了一刀切的分割方法。蒙塞尔色立体是一个开放的系统,并在使用过程中不断修正,逐渐成为当代色彩科学研究中比较完善的色彩模型(见图 2-35)。

蒙塞尔色立体是从心理学的角度,根据颜色的视知觉特点所制定的标色系统。目前国际上普遍采用该标色系统作为颜色的分类和标定的办法。蒙塞尔色立体中心垂直轴,无彩色系从白色到黑色,分为 11 个等级,代表着

一个纯亮度值的等级序列。它的最上端,代表着亮度值最大的白色,下端代表亮度值最小的黑色。赤道线,或者相当于赤道线的多边轮廓线,代表着处于中间亮度的诸色调的标度。立体的每一个水平切面代表着处于一定亮度水平的所有色调,越接近切面的外周,颜色就越饱和,离中心轴线越近的色彩,其中掺和的同一亮度的灰色就越多,即纯度越来越低(见图2-36)。

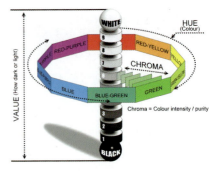

图2-36 蒙塞尔色立体模型原理图

蒙塞尔颜色立体模型水平剖面是蒙塞尔颜色立体模型的水平剖面,它的各个中心角代表10种色调。其中包括5种主要色调红(R)、黄(Y)、绿(G)、蓝(B)、紫(P)和5种中间色调黄红(YR)、绿黄(GY)、蓝绿(BG)、紫蓝(PB)、红紫(RP)。每种色调又可分成10个等级,每种主要色调和中间色调的等级都定为5(见图2-37、图2-38)。

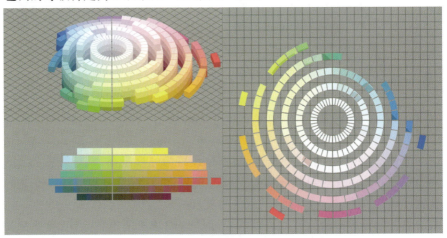

图2-37 蒙塞尔色表系统中色相、纯度变化示意图

图2-38 蒙塞尔色表系统中色相、纯度变化示意图

3. 奥斯特瓦尔德色立体

奥斯特瓦尔德(Ostwald,1853—1932)是德国著名的物理学家、化学家,1923年提出以自己名字命名的表色立体模型——奥斯特瓦尔德体系,并因此获得诺贝尔化学奖(见图2-39)。

图2-39 奥斯特瓦尔德及其色立体断面图

该色彩体系由两个底面相贴的圆锥组成,两圆锥的顶点连线构成了色立体的明度轴。以垂直的明度轴作为轴,作等腰三角形旋转一周即形成奥斯特瓦尔德色立体。奥斯特瓦尔德色立体认为一切色彩都是由纯度和适量的白色、黑色混合而成。其三者的关系为:纯色量+白+黑=100%总色量。

和蒙塞尔表色体系注重人对色彩的思维逻辑和视觉特征不同,奥斯特瓦尔德表色体系以物理学为依据,以色彩知觉原理为基础,以整齐简便的定量形成,因此在色彩调和实践中应用比较方便。奥斯特瓦尔德相信,一定存在着某些互相配合得特别好的色彩,这就是那些在色环中互相面对并形成一对互补色的色调。那些能够在色环中互相连结起来形成一个规则的三角形的三种色彩,也是互补的。

4. 日本色彩研究所表色体系(PCCS)

日本色彩研究所以蒙塞尔色彩体系为基础,综合奥斯特瓦尔德色彩体系的优点及实际配色的方便,于1966年推出了综合两种体系优点的日本色彩研究所实用颜色坐标系统(practical color co-ordinate system),简称PCCS色彩体系(见图2-40)。

此体系的坐标形式和蒙塞尔色立体大体一致,以红橙黄绿蓝紫6个主要色相为基础,组成24色相环(见图2-41)。有红、红味橙、红橙;橙、黄味橙、黄橙、橙味黄、黄、黄味绿;黄绿、绿味黄、绿、绿味青、绿青、青味绿;青、青味紫、青紫、紫味青、紫、红味紫、紫味红、红紫等。

此色相环的排列考虑了等色相差的视觉感受,因此直径两端的色彩不是准确的补色关系。PCCS将明度定位:彩度与蒙塞尔色立体很相似,但分割的比率不相同,离无彩色轴越远则彩度越高,这一点与蒙塞尔色立体相同。

图 2-40　PCCS 颜色立体模型

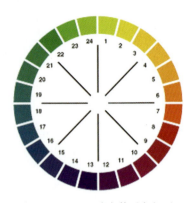

图 2-41　PCCS 表色体系色相环

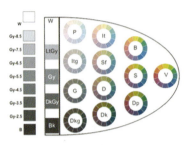

图 2-42　PCCS 色调关系图

以色彩的明度来划分,有高明度(高调)、中明度(中调/灰调)和低明度(低调/暗色调)。黑 10、白 20,其间有 9 个阶段的灰色系列,全部共有 11 个阶段(见图 2-42)。

如果要把明度与色相结合起来,又可以划分为对比强烈色调(色相对比)、柔和色调(明度、色相差小的)和明快色调(明度较高的类似色为主的配色)等。从色彩的色相上分,有红色调、黄色调、绿色调等。从色彩的彩度上分,分无色彩、低彩度、中彩度与高彩度。从纯度与明度结合的角度来划分,又可分明清色调、中间色调与暗清色调。从色彩的色性上来分,有暖色调、冷色调和中性色调等。

● 思考题

1. 分析"加色混合"与"减色混合"。
2. 色彩的三属性有哪些?
3. 空间混合的产生须具备哪些条件?
4. 什么是互补色?
5. 色立体有哪些种类和特征,并分析色立体的原理。

● 课题训练

1. 色相环制作(24 色)。尺寸:30 cm×30 cm。要求:色相渐变流畅,过渡自然。
2. 以明度变化为基础的设计练习。尺寸:30 cm×30 cm。要求:明度变化要选择相对明亮的色彩加黑,或选择相对灰暗的色彩加白,容易区别明暗色阶的过渡变化。色阶变化要等差,涂色均匀。
3. 以纯度变化为基础的设计练习。尺寸:30 cm×30 cm。要求:纯度变化时选择的纯色和灰色要尽量做到明度接近,这样可以排除明度干扰,取得最佳的纯度阶梯变化。色阶变化要等差,涂色均匀。
4. 色彩空间混合练习。尺寸:30 cm×30 cm。要求:以较少的色彩表现丰富的色彩效果,注意补色的运用产生的黑灰色效果。

第三章　色彩设计美学

● **本章要旨**

本章主要介绍色彩的形式美法则，包括：均衡、主次、呼应、节奏与韵律。

着重分析色彩设计的形式美原理，即对比原则和调和原则。

分析产品色彩配色的原则和技法，并通过这些方法的认识，引导我们在色彩设计中正确、科学地体现色彩美。

第一节　色彩的形式美法则

学习了平面构成，我们发现形式可以独自存在，也可以作为一种物体的"真实"或不"真实"的再现，或者作为一种空间或平面的抽象界限。而色彩不能单独存在，一种无限扩张的色彩，由于没有界限，我们就只能凭空想象去构思完善它，那么这种色彩呈现在我们头脑中的，就是模糊而不确定的印象。

色彩和形式之间的必然联系向我们提出了形式对色彩的作用问题。色彩离不开形式，无论是具象的还是抽象的，都有助于色彩的情感传递。在以往的构成学习中，我们习惯把平构、色构各自独立，其实这两门学科是有连带关系的，形与色的结合才能更好地为我们的设计服务。现实生活中，虽然每个人的审美标准不同，但单从形式条件下对于美或丑的感觉却存在着一种相通的共识，这种共识是人类从长期生产和生活实践中积累而得来的，它的依据就是客观存在的美的形式法则。

一、色彩设计的均衡原则

均衡是形式美的基本法则之一，从构成学上讲，是作为要素的色彩明暗、纯度、肌理等在视觉中心轴线两边的平衡，从而在视觉上获得稳定感的一种美学形式。鲁道夫·阿恩海姆曾在《艺术与视知觉》一书中就平衡在视觉上的作用作过论述："艺术家之所以追求平衡，是因为平衡本身是人所需要的东西，因为它能使人称心和愉悦。"

色彩构图的均衡并不一定是各种色彩所占有的量，如明度、纯度、质感等参数的绝对平均布局，而是依据画面的构图，取得色彩总体感觉上的均衡，是一种力学的平衡状态，容易使人产生稳定感（见图3-1）。平衡打破了

图 3-1 色彩构图的均衡

对称的稳定而产生变化,形成一种势均力敌的异形同量的姿态,可谓灵活中又具秩序的平稳。

在色彩构图中,色彩的物理平衡和心理平衡的原理是建立在视觉经验的基础之上的。不同位置、形状、性质的色块给人的重量感是不尽相同的。形象完整明确,外轮廓整齐划一的规则色块比形象模糊不清、外轮廓不规则的色块重量感大。运动的物体的重量感大于静止的物体。深暗、鲜艳、对比强烈和偏暖的色调感觉较重,淡淡、模糊、对比较弱和偏冷的色调感觉偏轻。此外,重量的感觉与位置经营有关,位于构图中心或接近中心的色块,其结构重量小于远离中心或偏离中心的色块;位于构图上方或右方的色块要比位于构图下方或左方的色块感觉上重;向心色块要比离心色块感觉重。

但过于平衡则缺乏能吸引目光的动态魅力,就像人们不安于享受平淡自然的生活,要在平静中寻求一点刺激,这样的生活才显得更有味道一样。因此,我们在配色过程中,有时为了改进整体设计平淡的状况,往往要用打破均衡的方法使画面活跃起来。

二、色彩设计的主次原则

色彩主次是根据内容来确定画面色彩从属关系,色彩主次是相对而言的,色彩主次布局,要考虑画面内容的需要,也要考虑主次色彩对比调和关系,掌握好色彩层次和节奏,使画面构成和谐(见图 3-2,图 3-3)。通常在作品或产品某个部位设置强调、突出的色彩,以起到画龙点睛的作用,使画面的层次分明,主体明确,具有奇特、动感的视觉特效。但若处理不当,极易

图 3-2 以红色为主的色彩构成

图 3-3 以绿色为主的色彩构成

图 3-4　色彩的呼应　　　　　图 3-5　色彩的呼应

产生画面倾斜、偏重、杂乱的感觉。

主体色彩与辅助色彩的使用应注意如下几点：

（1）主色和辅色之间的关系是主从关系。主色的面积不一定最大，可是它发挥着关键的作用。

（2）主色应选用在色相、明度、纯度方面与辅色有差异的色彩。

（3）某一色彩是否成为主色还与布局有关，接近于画面中心位置，即视觉中心部位的色块容易构成主色。

（4）主色一般应配以对比的鲜艳之色，以加强感染力，从而形成画面的高潮，吸引观者。

（5）主色设置不宜过多，否则容易分散视线，无法达成色彩统一。

（6）色相的选用，明暗灰艳的处理都必须根据主色有所节制，反复推敲，做到恰到好处，相得益彰，避免喧宾夺主。

三、色彩设计的呼应原则

色彩的呼应也称色彩关联，是配色平衡的桥梁与手段。在色彩设计中表现为各种颜色不应孤立地出现在画面的某一方，而应在与它相呼应的位置，如上下、前后、左右配以同种色、同类色，或者同明度、同纯度、同面积的色彩与之相互照应，从而取得统一协调的重复性秩序美感的画面（见图 3-4，图 3-5）。

一个或多个色彩同时出现在作品、产品的不同平面与空间组成系列设计，能产生协同、整体的

图 3-6　色彩的呼应

感觉。能够起到调节和满足视觉神经的适应作用。好比一幅画主要是冷调子,里面会有一小部分相对暖的颜色,以此来平衡画面。而那些暖颜色不可能都一样的,所以不同的暖色与暖色之间就形成了呼应关系(见图3-6)。

四、色彩设计的节奏与韵律原则

节奏与韵律是客观世界万物生存、发展、变化所显示的普遍规律。如太阳的东升西落、月亮的阴晴圆缺、人的生老病死……节奏与韵律的运用不仅可以使画面产生很强的形式美,同时也会加强画面效果,并起到深化主题的作用。

节奏与韵律其本质就是对立与统一的完美体现,而对立与统一这一唯物辩证法又是形式美的基本规律。在构成作品中,节奏与韵律往往是由多种形式相互作用交替使用所形成的。由此可以看出节奏与韵律二者之间的关系,它们在本质上没有太大的区别,都是规律、重复、变化的统一体。节奏比韵律更简洁、更强烈、更明确。韵律比节奏更丰富、更深刻、更有韵味,节奏偏重于理性,韵律偏重于感性。节奏强调的是变化的规律性,而韵律显示的是变化。通过色彩的聚散、重叠、反复、转换等,都可以表现出生机勃勃的力量和律动美。

1. 节奏

节奏是个时间维度的概念,与音乐、舞蹈、电影、诗歌关系密切。狭义的节奏是指乐曲中韵律节拍按照一定的规律轻重缓急地变化和重复,它的存在使我们可以清晰地认知与把握事物及其特征。从配色角度来看,节奏的规律形式可分为重复节奏和渐变节奏两种类型。

(1) 重复节奏

重复节奏由单色或单元色的重复构成。一种是连续重复排列,如同一色相、同一明度、同一纯度、同一面积的单色的连续重复排列,或由多种色相、多种明度、多种纯度、多种面积构成的一个色彩单元的连续重复排列。另一种为交替重复排列,由两个或两个以上的独立色或单元色组进行方向、位置、色调等交替的重复排列,但它的构成必须依据一定的格式和规律相应地进行。

(2) 渐变节奏

是重复节奏的一种特殊形式,可以理解为重复过程中的逐渐变化的节奏。渐变的过程可以是等差级数的变化,也可以是等比级数的变化。把某一种色中递次混入另一种色而产生色变过程。其具体形式有:色相渐变、明度渐变、纯度渐变、冷暖渐变、补色渐变。

2. 韵律

在节奏中注入美的因素和情感就有了韵律,韵律就好比是音乐中的旋律,不但有节奏更有情调,它能增强画面的感染力,开阔艺术的表现力。

韵律比节奏灵活,是一种丰富的规律美,更是情感强弱起伏的丰富变化。它改变了节奏的等距性、机械性,它的本质是变化的交替和重复。它不像节奏那样具有明显的格式化规律可循,而是在节奏的运动规律之上体现为一种内在秩序,具有多样性的变化。韵律也可以对节奏进行突然跳跃性的较大变化,这种突然的变化会形成画面的视觉中心,其特点是色彩运动感很强,层次非常丰富,形式起伏多变。但如运用不当,易出现杂乱无章的效果。

第二节 色彩设计的形式原理

产品色彩艺术中,所有色彩语言可以概括为对比与调和两大原理。形式美法则强调的是方法论、是过程,而形式原理注重实践,是整体。

在处理画面色彩关系时,必须考虑到色彩的调和,在调和的前提下,又要充分考虑色彩的多样性,即色彩的对比。也可以说,色彩对比就是颜色的对立;色彩调和就是颜色的统一。调和与对比是相辅相成的,过分强调调和,色彩必将平淡;过分强调对比,会造成色彩的堆砌,以致喧宾夺主。因此,色彩运用要恰到好处,必须做到对比与调和的完美统一。

一、色彩的对比

色彩的对比,即色彩反差,强调色彩之间的对抗性。各种色彩在构图中的面积、形状和色相、明度、纯度以及冷暖变化的差异构成了色彩之间的对比。这种差别愈大,对比效果就愈明显,缩小或减弱这种对比效果则趋于调和(见图3-7)。

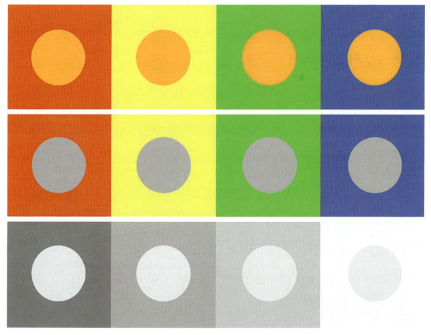

图3-7 色彩之间的对比

对比是视觉中的普遍现象,是把握视觉规律并获得视觉美的钥匙。对比本身因差异性的关系,容易形成较强悍的视觉焦点,因此具有较多的阳刚之气。

1. 以色相为主的对比构成

约翰内斯·伊顿认为"色相对比是所有对比中最简单的一种。他对色彩视觉要求不高,因为他是由未经掺和的色彩以其最强烈的明亮度来表示的"。色相对比无论在东方还是在西方绘画色彩发展过程中,都曾经占有极其重要的位置,比如阿尔塔米拉洞穴的壁画、新石器时代的彩陶等。这种色彩结构可以表达出人类最基本的色彩需要,是人类用全部的生命力进行的色彩创造。

图3-8 戏曲人物色彩

色相对比作为长期影响中国人色彩审美心理的文化现象,几乎涉及所有的艺术门类,其中戏曲人物造型的色彩就十分响亮,或端庄或富贵,体现了不同的人物角色与气度(见图3-8);古代宫殿建筑装饰中也都采用最鲜明的颜料,加上各种纯正的色相,让人强烈地感受到色相对比的形式美感。

意大利设计师索特萨斯在色彩表达方面就非常具有创造性,并且善于应用丰富而艳丽的色彩对比进行艺术创作。

图3-9 索特萨斯的家具设计

例如,他在设计中经常采用色彩鲜艳、明快,甚至有些诙谐的颜色,如纯色或者明亮色调,特别是粉红、粉绿之类被人们称为"艳俗"的色彩进行创造,并使用不同色块并置处理,从而形成一种强烈的对比,给人一种全新的感受(见图3-9)。

不同颜色并置,在比较中呈现出色相的差异,称为"色相对比",是色彩对比的一个基本方面,其对比强弱程度取决于色相在色相环上距离的远近。距离近的色彩,对比弱,调和感强;距离远的色彩对比强,调和感弱。根据色相在色相环上度数大小,分为同类色、邻近色、类似色、中差色、对比色和互补色(见图3-10)。

具体色相对比实例如下(见图3-11):

(1) 同类色对比

同一色相,通过加入黑、白、灰所产生的不同明度或不同纯度变化的对比形式,称为同类色对比。自然界中的玫瑰、枯叶所呈现出来的深浅不一的

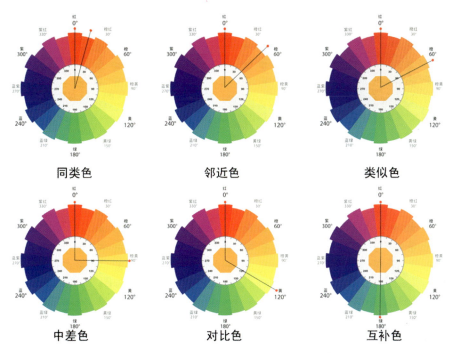

图 3-10 以色相环为依据的色相对比关系示意图

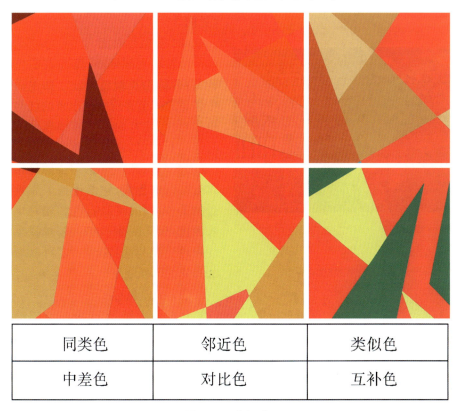

同类色	邻近色	类似色
中差色	对比色	互补色

图 3-11 色相对比

颜色均属于此种对比形式（见图 3－12、图 3－13）。如大红与深红色对比、棕色与熟褐对比等。通常这种对比效果单纯、稳定，主调明确。但往往容易造成单调、无力的视觉效果（见图 3－14）。

（2）邻近色对比

色相环上间隔 45 度左右的色相关系，称为邻近色对比。生活中虎皮兰所呈现的不同阶层的黄、绿味黄、橙味黄的对比，还有蜗牛自身与周围树叶所呈现出来的黄绿、深绿、墨绿等都属于此种弱对比类型（见图 3－15、图 3－16）。但色相对抗依然存在，故较同类色略显丰富。因此感觉温和、内敛，但配色易于单调，必须借助明度、纯度对比的变化来弥补色相感的不足（见图 3－17）。

（3）类似色对比

色相环上间隔 60 度左右的色相关系，称为类似色对比。如生活中常见的郁金香所呈现出来的红与橙的对比，还有向日葵所呈现的黄与绿的对比，均属于此种对比形式（见图 3－18、图 3－19）。类似色相含有共同的色素，它既保持了邻近色的柔和，同时又具有色彩相对丰富的优点（见图 3－20）。若选择小面积对比色与之搭配，一定可以增加画面的活跃气氛。

（4）中差色对比

色相环上间隔 90 度左右的色相关系，称为中差色对比。如红与橙黄、橙与蓝紫对比等（见图 3－21），色相差较明显，对比效果活泼、明快，容易让人兴奋，对比既有相当力度，但又不失调和之感（见图 3－22）。

图 3－12　同类色对比——玫瑰

图 3－13　同类色对比——枯叶

图 3－14　同类色对比

图 3－15　邻近色对比——虎皮兰

第三章 色彩设计美学

图 3-16 邻近色对比——蜗牛与树叶

图 3-17 邻近色对比

图 3-18 类似色对比——郁金香

图 3-19 类似色对比——向日葵

图 3-20 类似色对比

图 3-21 中差色对比

图 3-22 中差色对比

图 3-23 对比色对比——山脉

图 3-24 对比色对比

图 3-25 互补色对比——芍药

（5）对比色对比

色相环上间隔 120 度左右的色相关系，称为对比色对比。此对比为强对比类型，如红与黄、红与蓝等（见图 3-23）。由于效果鲜明、强烈、活跃，容易使人激动。因此不易达成和谐统一的效果。一般需要小面积加入黑白灰等无彩色来调剂，以改善强对比效果（见图 3-24）。

（6）互补色对比

互补色对比是色相对比的极端类型，在色相环上呈现 180 度对角关系。自然界中红花与绿叶的对比关系即为此种形式（见图 3-25）。除红与绿外，还有黄与紫、蓝与橙（见图 3-26 至图 3-28）。互补色搭配，能使色彩对比达到最大的纯度特征，能够强烈刺激感官，效果强烈并有运动感。但若处理不当，易产生幼稚、粗俗、生硬等不良感觉（见图 3-29）。

图 3-26 补色对比（红＋绿）

图 3-27 补色对比（黄＋紫）

图 3-28 补色对比（蓝＋橙）

图 3-29　互补色对比

通常在一幅画面中,我们往往同时使用几种色彩对比形式,来达成比较和谐的画面效果,以下是学生作业(见图 3-30 至图 3-33):

图 3-30　色相对比(冯会颖)

图 3-31　色相对比(高伟)

图 3-32　色相对比(何文杰)

图 3-33　色相对比(郭红梅)

2. 以明度为主的对比构成

明度对比是色彩的明暗程度的对比,也称色彩的黑白对比。明度是色彩的骨架,色彩的层次与空间关系主要依靠明度对比来体现。由于色彩明暗关系显著,因此能够决定色彩方案的明快与沉闷、柔和与强烈。研究表明,当人失去对色彩认知程度时,明度会作为最后的认知条件而存在,通常色彩明度对比的力量要比纯度大三倍。

在长期实践中,艺术家和设计师规范了这种色彩明度与人情感交互的专有表情,用九种画面与之对应,构成了标准的色彩明度的九种变化,称为明度基调。为了便于学习,我们选择由 10 色阶组成的明度系列作为范例(见图 3-34)。通常把 8—10 划分为高明度区,由白色和近似白色的浅灰组成。4—7 划分为中明度区,由中灰色阶组成。1—3 划分为低明度区,由近似黑色的深灰色阶组成。高明度感觉明亮淡雅,中明度感觉含蓄成熟,低明度则感觉深厚沉重。

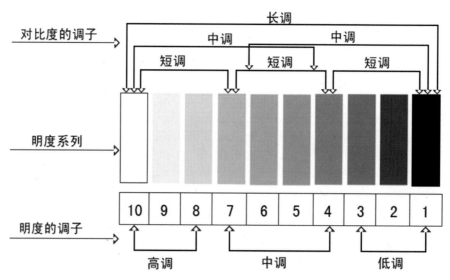

图 3-34 明度对比基调示意图

在选择色彩进行组合时,当基调色与对比色间隔距离在 7 级以上时,称为长(强)对比,3—5 级时称为中对比,1—3 级时称为短(弱)对比,据此可划分为九种明度对比基本类型(见图 3-35)。

(1)高长调,如 10∶9∶1 等,该调高明度,强对比。其中 10 为浅基调色,面积应大,9 为配合色,面积应该小。

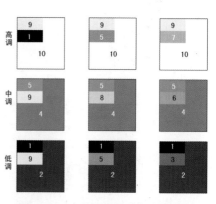

图 3-35 九种调子的明度对比关系

(2) 高中调,如10∶9∶5等,该调高明度,明暗反差适中。

(3) 高短调,如10∶9∶7等,该调高明度,明暗反差微弱。

(4) 中长调,如4∶5∶9或4∶5∶1等,该调为中明度,强对比。

(5) 中中调,如4∶5∶8或4∶5∶2等,该调为中对比。

(6) 中短调,如4∶5∶6等,该调为中明度,弱对比。

(7) 低长调,如2∶1∶9等,该调深暗而对比强烈。

(8) 低中调,如2∶1∶5等,该调深暗而对比适中。

(9) 低短调,如2∶1∶3等,该调深暗而对比微弱。

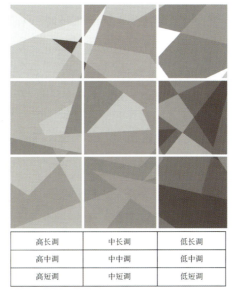

图3-36 明度对比九调

通常明度的强对比,给人生硬、激烈的感觉;明度中对比给人清晰、明确的感觉;明度弱对比,给人含糊、柔和的感觉(见图3-36)。

以下为学生绘制的明度九调作业(见图3-37至图3-40)。

图3-37 明度九调(付雅婷)

图3-38 明度九调(王坤阳)

图3-39 明度九调(刘青)

图3-40 明度九调(陶洪伟)

3. 以纯度为主的对比构成

两种以上色彩组合后,由于色彩鲜艳、浑浊程度不同而形成的色彩对比效果称为纯度对比。

其对比强弱程度取决于色彩在纯度等差色标上的距离,距离越长对比越强,反之则对比越弱。其对比原理与明度对比相似,如将纯色至灰色分成10个等差级数,通常1—3为灰调色,称为低纯度区;4—7为中调色,称为中纯度区;8—10为鲜调色,称为高纯度区(见图3-41)。

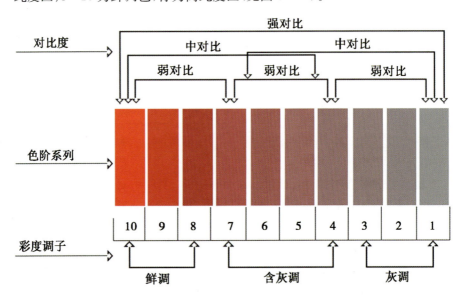

图3-41 纯度对比关系

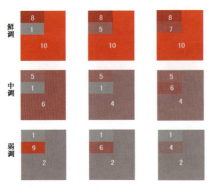

图3-42 九种纯度对比关系

在选择色彩组合时,当基调色与对比色间隔距离在5级以上时,称为强对比,即低纯度色与高纯度色的对比,对比鲜明刺激,有较强的色彩表现力度,而且容易协调,是设计作品中常用的配色方法;3—5级时称为中对比,对比温和、雅致;3级以内称为弱对比,色感较弱,有朴素、含蓄之感,据此可划分出九种纯度对比基本类型(见图3-42)。

(1)鲜强调,如10∶8∶1等,感觉开朗、活泼、华丽。
(2)鲜中调,如10∶8∶5等,感觉比较活跃、生动。
(3)鲜弱调,如10∶8∶7等,感觉刺目、碰撞感强。
(4)中强调,如6∶5∶1或5∶6∶10等,感觉和谐、稳定。
(5)中中调,如4∶5∶1或5∶6∶8等,感觉温和、文雅。

(6)中弱调,如4∶5∶6等,感觉细腻、柔软。

(7)灰强调,如2∶1∶9等,感觉高雅、有气质内涵。

(8)灰中调,如2∶1∶6等,感觉安静、随和。

(9)灰弱调,如2∶1∶4等,感觉低沉、静谧。搭配不好,易产生含混、无力等弊病。

在色彩中混入不同量的白色、黑色都可以降低色彩纯度,但改变色彩纯度的同时,色彩的明度也相应发生了变化,易干扰色彩纯度变化的效果;在色彩中也可以加入补色来降低色彩纯度,例如在红色中加入绿色,在黄色中加入紫色等,但实践证明,色彩

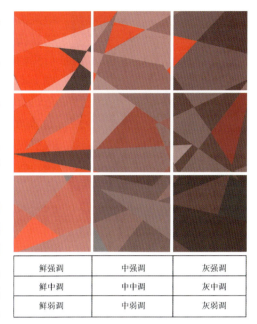

图3-43 纯度对比

纯度变化的同时,色相易发生混淆,也干扰纯度的对比效果。因此,我们选择在色相中加入同明度灰色的方法来降低色彩纯度,这种方法对色彩纯度的干扰最小,纯度的对比效果也最为理想(见图3-43)。例如在黄色中加入灰白色以调节纯度的阶梯变化,而蓝色中,选择加入黑灰色来调节纯度的阶梯变化。

图3-44、图3-45是学生纯度对比作业。

4. 以面积为主的对比构成

构成画面色彩对比的因素,除色相、明度、纯度以外,色彩的面积也对渲

图3-44 纯度九调

图3-45 纯度九调

图3-46 色彩面积变化

染画面气氛起着至关重要的作用。面积对比是指各种色彩在画面中所占面积多少而引起的色彩对比关系。在一般情况下,面积大小不同的色彩并列放置时,大面积的色彩对视觉的刺激力量加强,容易形成画面基调,小面积的色彩容易凸显出来成为视觉焦点。将两个色彩强弱不同的色彩放在一起,色彩强度高的占小面积,色彩强度低的占大面积,通常可以得到对比均衡的视觉效果。当面积相当时,对比效果强烈,易产生抗衡关系,调和效果差。

歌德认为:色彩的力量决定于明度与面积。他为色彩力量的平衡拟出了一个简单的数字比例:

黄:橙:红:紫:蓝:绿

9:8:6:3:4:6

从以上数字可以看出,黄色亮度最高,是紫色的三倍。橙色亮度仅次于黄色,是蓝色的两倍。红色和绿色光亮度相等。在色彩运用的过程中,色彩面积的平衡比例与其光亮度恰好成反比:

黄:橙:红:紫:蓝:绿

3:4:6:9:8:6

图3-47 色彩面积变化

色彩面积对比的色量分布,比例恰当才能产生和谐画面。除此以外,色彩面积的多少、集中与分散等,也会对色彩整体调式产生影响。同一画面中,两块面积相同的色彩对比效果和将其中一块分割成大小不同的几块后的对比效果是不一样的(见图 3-46);如果把两色分割为若干小色块,作交错排列,那么色彩效果又跟前两种状态截然不同。

我们选用蓝、橙、黄、紫四种颜色,随着色彩面积的变化,会发生如图 3-47 的变化。

5. 同时对比与连续对比

伊顿在《色彩艺术》中指出:"连续对比与同时对比说明了人类的眼睛只有在互补关系建立时,才会满足或处于平衡。"

(1) 同时对比

同一时间、同一视域内,因色彩对比所导致的视错觉,我们称为同时对比。它是人的一种视觉生理反应,因为眼睛面对色彩具有自动调节的功能,当观看一种颜色的同时,会要求同时看到它的补色,以调节视觉平衡。所以每一部分色彩都会因有另外一部分作为参照而受到影响。

以灰色为例,放在不同颜色的背景下,会出现不同的视觉效果。如放在红色背景下偏绿,放在绿色背景下偏红,放在蓝色背景下偏橙,放在黄色背景下偏紫的效果(图 3-48);从明度的错视来看,同样一块灰色,处于黑色背景下,它会显得明亮,处于白色背景下,它会显得灰暗(见图 3-49);从纯度的错视角度来看,绿色在蓝色背景下偏黄,

图 3-48 色彩错视

在黄色背景下偏蓝。紫色在蓝色背景下偏红,在红色背景下偏蓝(见图 3-50)。

(2) 连续对比

连续对比是补色作用下的跨时空对比形式。如看完红色的苹果,当然要持续几秒,当对眼睛达到足够的刺激后,转眼再看周围的白墙,你会发现白墙上有绿色的苹果痕迹。因此连续对比是视觉"残像"的作用,是先后连续观察不同色彩所引起的色彩对比现象。

图 3-49 明度错视现象　　　　图 3-50 纯度错视现象

图 3-51　交通标识　　　　　　　图 3-52　交通标识

同时对比和连续对比都是人产生的一种错觉现象,错觉是人正常的生理现象,因为人的视觉只有达到平衡时,才能最大限度地减轻眼睛的疲劳。细心观察,一些交通标识设计系统,都采用蓝色与白色搭配,是比较平静的颜色,不容易产生视疲劳(见图 3-51)。而警示的标识则往往采用红色和黄色等刺激性的颜色(见图 3-52)。据研究表明,视觉在中等灰色状态下较为安定,视觉较不容易出现偏差。

二、色彩的调和

色彩对比容易吸引视线关注,色彩调和则是用来维持注意力的集中。调和与对比构成了色彩运用和处理的一大特色,两者既互相排斥又互相依存,相辅相成,相得益彰。

1. 色彩调和概念

调和亦称和谐,指两种或两种以上的色彩有秩序地协调搭配在一起,既不过分刺激也不过分暧昧,呈现出一种和谐美感的色彩关系。色彩经过调和后,会产生柔和、悦目的现象,能使人达到生理和心理上的最佳平衡状态。

2. 色彩调和的原理

秩序产生调和。秩序之美,可能是最少灵性的美,但却给人感觉是最稳定的美,因为这种感觉是可控、可预知、可描述的。希腊人认为秩序意味着安排、结构的完善与美,秩序是与和谐的宇宙相关联的事物。宇宙的大美,根本来源于它的秩序;社会的大美,同样来源于社会的契约——秩序;艺术的大美,也离不开美学的大限——秩序。

秩序是一种规律,是最具审美价值的审美对象,秩序的形式蕴含审美对象的客观美。因为人生活在自然中,人们会不知不觉用自然界的色彩秩序去判断色彩艺术的优劣。自然界中一切物像,所呈现的如明暗、光影、强弱、冷暖等色彩变化,都是充满秩序感的色彩配比。

3. 色彩调和的方法

（1）渐变调和（秩序调和）

渐变原则是生命发展变化的最基本原则，在人们潜意识感知印象中，大自然的一切变化都是在悄悄的、渐变的、不知不觉的运动过程中完成的。这种渐变式的变化，仍然是以秩序为主。

通过渐变等有秩序的变化方法，把不同明度、色相、纯度的色彩组织起来，使原本杂乱的色彩变得有条理、有秩序从而达到统一调和，这种方法就叫渐变调和。

1）明度渐变

是将色立体纵向轴中所表示的黑、白、灰明度渐变关系用色彩构成的形式表现出来的特有的秩序美感。将图形设计的结构美和形象美相互结合，形成一种色彩明暗关系递进、层次变化丰富的设计作品。

通过黑、白、灰之间相互渗透，构成的黑、深灰、灰、浅灰、灰白、白等明度阶梯，因为无彩色没有色相和纯度的差别，所以最容易取得和谐。就像绘画作品中的素描明暗关系：由高光、亮面、明暗交界线、暗面、反光面五个部分构成，丝毫不受色彩干扰，明暗关系一目了然。

除了无彩色的运用以外，也可以选择任意一种纯色加入黑色或白色，调出十种以上明度各不相同，而明度差又相等的色彩构成明度序列，来控制画面的深浅层次变化。纯色的选择虽然任意，但要注意纯色的搭配效果。通常红色与绿色加入黑色或白色都能出现较为丰富的明度阶梯变化。而黄色适合与黑色搭配，蓝色或紫色适合与白色搭配，即选择明度高的色彩加黑，选择明度低的色彩加入白，才能产生清晰明度阶梯变化。一般都选用单色系列组合，也可选用两个色彩的明度系列，但也不宜择用太多，否则易乱易花，效果适得其反（见图3-53至图3-56）。

图3-53 明度渐变（张秋颖）

图3-54 明度渐变（武青帅）

图 3-55　明度渐变（陈微）

图 3-56　明度渐变（付雅婷）

2）色相渐变

将色彩按色相环的顺序，由冷到暖或由暖到冷进行排列、组合的渐变形式，称为色相渐变。在色相渐变过程中，由于截取色相环周长不同，其节奏的变化也会不同，获得的图案的色彩效果也不一样。一般可包括色相环上全部色彩，称全色环序列，亦可只包括不足一个色相环的色，如半色环序列、四分之一环序列等。

彩虹是大家最熟悉而又最美丽的大气光学美景之一。只要有太阳光来自身后，照射到对面正在或刚下过雨的雨滴幕上，就会出现一条内紫外红的七色彩虹。例如苹果 LOGO 色彩，便是利用了色相渐变的排列方式。我们完成色相渐变作业的时候，在保证相邻色阶彼此不混淆的前提下，色阶越多则渐变的效果越理想（见图 5-57 至图 5-60）。

图 3-57　色相渐变（郭雅彬）

图 3-58　色相渐变（崔珊珊）

图 3-59 色相渐变（李骁翔）

图 3-60 色相渐变（蔡健）

3）纯度渐变

纯度渐变与明度渐变设计方法相近，明度是在色立体中作纵向的黑、白、灰的渐变，而纯度则是在色立体中作横向的纯色与中心轴浊色的往复变化。纯度渐变效果比较舒缓，具有内向的品格特征（见图 3-61 至图 3-64）。

4）综合渐变

将色彩的明度、色相和纯度三种渐变方式并置于同一幅构成作品中，叫做色彩综合渐变。它的实用性很强，一般常用于广告、招贴和书籍装帧等平面设计中。其制作方法应根据图形设计的实际需要，将明度、纯度和色相等三种渐变形式有机组合在一起。因为色彩渐变是一种特殊的构成形式，其

图 3-61 纯度渐变（赵丹丹）

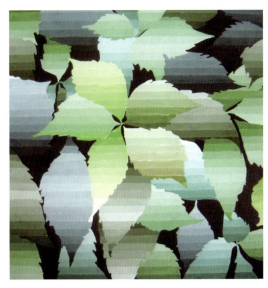
图 3-62 纯度渐变（尹玉平）

图3-63 纯度渐变(作者不详)

图3-64 纯度渐变(龙婷婷)

构图安排及形象组织也有相应规律可循,即构图时,可依据平面构成的形式美原则,采用平行或发射的渐变手法,使画面色彩丰富,层次分明(见图3-65至图3-68)。

图3-65 色彩综合渐变(袁义)

图3-66 色彩综合渐变(王晓莹)

图3-67 色彩综合渐变(丁晗)

图3-68 色彩综合渐变(许娜)

图 3-69 混入白、灰、黑的调和(孟娜)

图 3-70 混入白、灰、黑的调和(王坤阳)

（2）色调关系调和

色调调和是在相互矛盾、对比强烈的各方，调入同一色彩因素，使对比着的各色具有血缘关系，形成具有共同要素的调子。同一颜色混入得越多，越容易取得调和。

1）明度主调调和

在对比色各方中混入白色或黑色形成明度主调调和，使明度提高或降低，纯度也降低，削弱原色相的个性及过于强烈的对比（见图3-69、图3-70）。

2）纯度主调调和

在对比的各色中混入不同量的同明度的灰色形成纯度主调调和，使纯度降低，色相感也被削弱，画面在保持原来的明度对比的情况下，变成含蓄稳重的调子。

3）色相主调调和

在相异质的色彩中混入同一色相，形成色相主调调和，强化其相貌的"血缘关系"，形成具有共同色素的调子，从而构成色彩的视觉同化效果（见图3-71、图3-72）。

图3-71　黄色主调调和

图3-72　红色主调调和

(3) 面积比例调和

面积调和是通过增大或缩小对比色面积来调节色彩对比的强度,得到一种色与量的平衡。德国科学家歌德认为色彩的明度与面积成反比,明度越高的颜色面积应该越小。他推出的和谐面积比为:黄:橙:红:紫:蓝=3:

图3-73 色彩面积调和

4:6:9:8:6。但蒙塞尔认为,色彩和谐的面积比同时与纯度有关。如果把饱和的红色与绿色以同等面积相配置,在色盘旋转中混合不会得到5级明度的灰,这显然是红色的纯度高于绿色,只有把红色纯度降低或红色面积减少为绿色的一半,才能取得和谐效果。因此,较强的色要缩小面积,较弱的色要扩大面积,才会确定色彩的平衡关系。也就是面积对比公式:

$$\frac{A\text{色面积}}{B\text{色面积}} = \frac{B\text{色明度}\times\text{彩度}}{A\text{色明度}\times\text{彩度}}$$

面积调和与色彩三属性无关,它不包含色彩本身色素的变化,而是通过面积的增大或减少,来达到调和。如当一对强烈的对比色出现时,双方面积越小,越调和。双方面积悬殊越大,越碰撞不容易调和。在实践配色过程中,我们无需刻意计算,只要理解其基本理论就足够了。当红与绿、蓝与红大面积出现时,对立感强,不容易达成调和,当减小对立色的面积后,让有"血缘"关系的橙与红,绿与蓝色搭配,画面立刻就变得调和了(见图3-73)。

蒙德里安的《红、黄、蓝的构成》是几何抽象风格的代表作之一(见图3-74)。在图中,黑色线条是主线,控制着整个画面,形成了画面的结构。在画面的正中央,是面积较大、纯度饱和的红色,在画面的左右下端,分别是蓝色和黄色,使整个画面达到了平衡。

(4) 隔离调和

配色时,相邻的色彩过于暧昧或过于对比时都可以用另一种色彩来间隔。分隔能使模糊的色彩关系变得清晰,使生硬的色彩关系

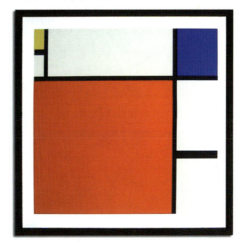

图3-74 红黄蓝构成

变得融洽。通常在对比色中插入与双方都不发生利害冲突的黑、白、金、银等中性色,或者用上述颜色进行轮廓勾边处理,增加对比色间相互联系的因素,削弱对比的强度(见图3-75至图3-76)。

图 3-75　隔离调和(尹玉平)　　　　　图 3-76　隔离调和(赵丹丹)

（5）补色调和

补色是属于绝对对立的颜色，彼此排斥性强烈，属于极端不安定的颜色。当两色以大面积配置时，会彼此强化形成对立，发生纯度更饱和的现象，因此补色配置时需注意如何减弱彼此对峙情形，以宾主、虚实、强弱的划分来强调一色为主，落实主色的强势地位，而将另一色作为辅色，才可能产生一种美丽而又和谐的感觉(见图 3-77 至图 3-80)。

图 3-77　补色调和(付雅婷)　　　　　图 3-78　补色调和(龙婷婷)

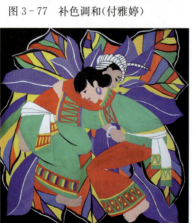

图 3-79　补色调和(王利田)　　　　　图 3-80　补色调和(孟琦)

第三节　产品色彩配色

产品本身是一种色彩的载体,人们每天都与产品发生各种各样的关联(图3-81)。在使用产品的过程中,体会色彩的美感。一件好的产品着色不是盲目的色彩搁置,而是在对比与调和形式基础之上色彩的和谐与统一。良好的产品色彩,体现着产品的生命力和产品的人文价值,可以让人赏心悦目,轻松愉快地生活。

图3-81　人与色彩的关联

一、产品配色原则

色彩的整体协调是表现造型美的重要因素,产品造型从形体到色彩都应有一个整体感,一个产品不允许色彩混乱,相互割裂,支离破碎。要注意色彩的有机联系,使之成为一个有机的整体,才能使产品充满生气,稳健和亲切(见图3-82)。

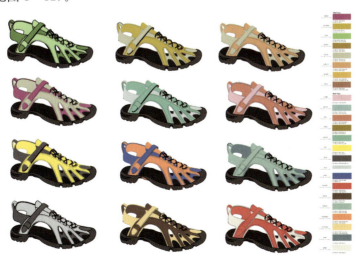

图3-82　鞋子的配色方案

图 3-83　自行车的配色方案

配色时，首先确定大面积的颜色，并根据所选择的配色方案得到不同的整体色调。为了增加色彩的变化，允许在不破坏其整体效果的同时，做一些色彩上的适当变化，使产品生动活泼，在选用增强变化的色彩时，要特别注意使它与整体色调协调，尤其是采用对比强烈，变化转折大的色彩时，要注意色域的平衡及使用的部位（见图3-83）。

1. 满足人的生理及心理需要

产品配色只有在视觉生理和心理取得平衡的基础上，才能出现配色的和谐与统一。如今面对信息多元、生活节奏高速的现代社会，人们越来越觉得简单才会使人快乐，因此简约、清爽的色彩搭配自然受到现代人的青睐。通常无彩色可以跟任意纯度高的色彩进行搭配，但要注意色彩面积配比的合理性。

图 3-84　玩具的色彩

色彩纯度高的两种颜色不易交织在一起，容易出现视觉对撞，造成心理负担。而且产品色彩种类不宜太多，色彩明度与纯度的变化也要根据具体的使用人群，及他们的年龄、身份、个性等不同来做相应的调整。如玩具设计，设计对象是儿童，因此越是明度高的、饱和度大的色彩，如红、橙、黄等是视觉敏感色，越容易引起孩子的注意（见图3-84）。

车间的机床操作者是工人师傅，由于从事高强度的体力劳动，很容易疲倦，因此色彩设计要尽量人性化，选择不易引起视疲劳的蓝色、绿色等，充分体现出人机间的和谐关系，提高工作效率，减少事故。又比如飞机的用途和功能是载客载物，在高空高速飞行，故将高明度的银白色作为主色调，使人感觉到飞机的轻盈和精细，如果把飞机涂成黑色主调，则很容易使人怀疑它笨重得是否能够飞得起来。

2. 满足产品功能的需要

产品色彩的配色应基于产品的功能需要，兼顾"突出"与"融合"两个方面，既突出提升的方面又吻合平稳的方面。强化明度对比，突出产品的重点。例如跑步机的色彩搭配，在整体上表现出了统调的色彩效果，其黑色和灰色的调子符合跑步机给人以运动、健身、时尚的功能和特性，满足消费者的心理需求，在整体上引导消费者的购买行为。

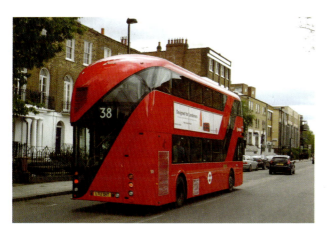

图 3-85　公交车

图 3-86　工程车

操作界面上所采用的不同色彩则是为了凸显其操作界面，引导消费者的操作行为。在操作按钮中，根据按钮各种功能以及操作先后，分别采用不同的色彩，以达到正确引导消费者操作的目的。这种产品色彩情感导向的配色方法既能使产品在整体效果上达到协调统一，又能使产品局部色彩突出，以衬托出整体色彩情感的导向。

3. 满足使用环境的需要

产品色彩设计时，应该充分考虑使用环境对产品色彩的影响。为了更好地表达设计作品的内涵，设计者要调动所有需要的色彩元素，使之与产品性能和传达给受众的信息融合起来，营造吻合于内容的产品使用环境。

以城市的公交车为例，由于它在不同的环境和背景中行驶，就要求其色彩配置要醒目，易于人们识别，选择相应的车次。同时也要引人注意而减少车祸，通常采用高明度和高纯度的色调，或采用对比强烈的复合色调（见图3-85）；而工程车与拖拉机一类车辆，由于工作在野外，行驶速度不高，但要满足在它的工作范围内引人注意，使之不与它接近。因此，在绿色树林的映衬下，常采用鲜艳的暖色调，比如棕黄、橘红等色彩，一方面达到与环境对比鲜明，引人注目，另一方面又与环境色调产生美的感觉（见图3-86）。

图 3-87　iMac 台式机

图 3-88　ipod MP3 播放器

4. 满足审美的需要

随着时代的变化和发展，人们对于色彩的

审美也不尽相同。在某个时期或某个地区甚至世界范围里,某些颜色受到人们的欢迎并广泛流行,成为"流行色"。这就要求设计者具有敏锐的洞察力和对色彩的深切认识,才能引领色彩的流行。

APPLE公司的产品色彩设计遵循"think different"的产品形象理念。在众多IT厂商产品色彩还是"灰头土脸"的时候,APPLE公司的产品色彩显得那么卓尔不群,不论是1997年推出的彩色半透明的第一代iMac台式机(见图3-87),还是2002年色彩泛滥时推出的白色光滑iPod Mp3播放机(见图3-88),在色彩上都带给消费者耳目一新的感觉。

自从包豪斯确立简洁概念以来,简洁这一概念一直被广泛沿袭。如今在色彩与生活的双重视觉兴奋的往返游离中我们越来越发现,产品设计中简约的色彩表现形式给予人的视觉张力远远大于对事物繁杂的描绘,因为其情节在视觉描绘中会一目了然,同时,这种色彩观的表现方式利于更快地解读当今这个信息、节奏高速的现代社会。

日本的著名品牌"无印良品"摒弃了企业通常采取的求新、求异和单纯追求视觉冲击力的品牌策略,反其道而行之,以内敛、朴素又饱含文化内涵的品牌视觉形象有效地使自身区分于其他品牌(见图3-89)。在它的色彩体系中,黑色、白色及中间色系的大量使用,与其民族历史、地域风貌、风俗习惯、宗教信仰、审美观、价值观、自然观和社会背景等均有直接的关联。

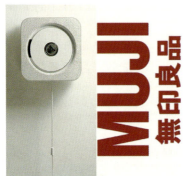

图3-89 无印良品

二、产品配色技法

1. 色相视角

从色相的视角出发,可以借助色相环进行配色设计。以某一主色为基准,分别向顺时针或逆时针方向旋转划分不同的区域,从而确定色相搭配的种类。产品造型中各个局部可以通过使用恰当的色彩在视觉上实现互相分割或相互关联,使产品在视觉上达到统一中有变化。

这种处理方法分为两类:一类是对不同的产品来用同类色彩(或套色),使产品达到家族化和系列化,此类方法又叫色彩(质感)的横向设计,在企业PI设计中占有重要地位;另一类是将同一产品进行不同色彩分割设计,以期产生多样化,丰富产品形式的方法,这叫色彩(质感)的纵向设计,我们在这一节中谈的主要是后者。色相配色具体分为以下几种:

(1) 同类色相配色

同类色主要是指在单一色相内的色彩搭配,主要是明暗深浅的变化。在色相环中30°之间的颜色均可认为是同类色,这种配色仅在色彩的明度、纯度上做相应的变化,如青绿、蓝绿、蓝,又比如红、橙、橙黄,其色彩共性很多,

图3-90　钟表的同类色相配色　　　图3-91　路灯的同类色相配色

色调柔和、细腻，统一秩序感强，给人一种和谐融洽的感觉。但过于调和，则容易造成视线主次不分、含混不清的效果，因此在配色过程中要注意色彩明度及纯度对比差值的变化(见图3-90、图3-91)。

此类色调，如果明度距离太近，即深浅不明显，会显得灰暗，不明快；如果明度距离太远，就会显得生硬而不协调。所以，在产品设计中如用同类色，则要采用明度距离适当的色调，才能收到柔和的效果。如果能在同类色的间隔处加上黑、白、金、银等色块或线条，就会显得更加活泼、生动，而采用变化纯度与明度的方法亦可增加调和感。这种统调的色彩效果可以给消费者一个整体的色彩情感，当这个情感与消费者的心理产生共鸣时，此情感就会引导消费者的购买行为。

(2) 类似色相配色

类似色是色相环中间隔60°的色相配比，它介于同类色与互补色之间，如红与黄、黄与绿、青与紫等。利用类似色进行的配色，对比差较小，但比同类色对比要强，效果较丰富、活泼、有朝气，既能弥补同类色相对比的不足，又能保持统一和谐、单纯、柔和等特点，所以产品色彩设计运用类似色相来配色可以创造出既具有统一性、稳定感又富于变化的视觉效果(见图3-92)。但有些色彩直接相配会显得不够协调，如红与紫，若用无彩色隔开，效果可能会稍显柔和。

图3-92　吊灯的类似色相配色

(3) 对比色相配色

对比色配色是由色相环中某个颜色与其补色两侧的颜色搭配而成，在色相环上夹角大于90度小于180度的两种颜色的色相组合。色彩对比强烈、鲜明、华丽，能在产品设计上起到画龙点睛的作用，通过改变明度、纯度和面积的方法，强调主体色彩，淡化辅助色彩，使整个产品充满灵气，既有铺陈之章，又有点睛之笔(见图3-93)。

对比色经常使用紫色与绿色、橙红与绿色搭配在一起。这样配色或许有些刺眼，但是请想象一下大自然是怎样灵活运用这些颜色为鲜花配色的

图3-93　存钱罐的对比色相配色

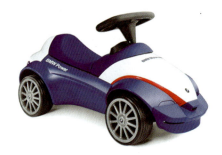

图3-94　儿童电动小汽车

图3-95　miffy数字音频播放器

吧——真可谓完美无瑕！想象一片绿叶托出一朵蜂蜡黄色花蕊的亮紫色小花，如此赏心悦目的色彩搭配在花丛中随处可见。

对比色的使用多见于儿童玩具，例如，这款儿童电动小汽车的配色就是以蓝色为主调，让人感觉到车子的安全稳定，搭配以热情、活泼的红色线条，使得人眼前一亮，迎合了诸多儿童的消费心理（见图3-94）。PHILIPS公司曾经推出一系列粉蓝色搭配米色的烤面包机、咖啡机等小家电，粉蓝色强调了知性柔和，而米色则给人温暖的感觉，两者搭配既满足了与厨房设备环境相配的要求，也符合新世纪城市消费群的价值观，既专业、独立又不冷酷。诸如此类的设计手法还有很多，这样的处理更好地体现个体差异性的不同需求。

（4）互补色相配色

互补色相配色是色相环上间隔180°的色相组合。例如在红色的衬托下，可以凸显绿色；若紫色与黄色搭配，则黄色更加明亮；若以深蓝色的天空为背景，落日会发出更强烈的橙色光芒。这种配色关系可以使色彩发挥最大的鲜明度、对比度，达到强烈的视觉刺激效果。但搭配不当容易产生幼稚、粗俗的感觉。若适当改变互补色一方，变对抗为对话，则色彩之间可相互映衬、相映生辉（见图3-95）。

例如在灰绿的背景墙衬托下，搭配红色、玫瑰红色或酒红的饰物及家具，可以使原本暗淡无趣的沙发变得生气勃勃（见图3-96）。在儿童市场更是如此，因为孩子们喜欢鲜明的补色，如霓虹粉色搭配深绿色的陀螺。

（5）有彩色和无彩色配色

无彩色通常指的是黑、白、灰、金、银，明度从0变化到100跨度很大，而纯度很小接近于0，因此缺乏强烈的色彩个性，但却平凡而温和，可以和有彩色进行很好的搭配组合，形成和谐的视觉效果。在大多数家电产品中，最多的色彩永远是黑色，其次是白色和灰色。没错，高科技感的舞台上永远少不

了"黑白灰",它们是永恒的流行色,难怪人们对它们情有独钟。

无论齐白石的虾还是张大千的山水,利用黑白灰就能表现得淋漓尽致,这说明无彩色变化丰富,是个大家族,"墨分五色"中的"五"就是指"很多"的意思。无彩色系中的确包含各种深浅不同的灰色。按照一定的变化规律,可以排成一个系列,由白色渐变到浅灰、中灰、深灰最后到黑色。

1)无彩色之间的配色

黑、白、灰之间因无色相、纯度之分,因而两色搭配容易调和,但略显沉闷。经常在电子产品、办公用品及家用电器领域中出现(见图3-97)。

图3-96 家居互补色相配色

2)有彩色与无彩色的配色

黑、白、灰与有彩色进行搭配,很容易调和,这类配色也是目前产品设计领域中非常惯用的配色方法,安全高效而且不容易出现问题(见图3-98)。

2. 明度视角

按照明度不同,明度配色可分为高差明度(五度差以上)、中差明度(三至五度差)、低差明度(三度差以内)三种。

色彩设计要注意配色的平衡,从明度视角来看,色彩的配比关系能体现产品不同的材质、风格和功能特征。在产品的结构受到限制无法改变时,可以通过将其表面分隔出不同的明度变化来实现产品视觉比例的加强、减弱或改变等调整。

图3-97 折叠熨斗的配色

图3-98 电动剃须刀的配色

图 3-99　高明度差配色的 U 盘　　　　图 3-100　中差明度配色的北欧家具

（1）高差明度配色

高差明度配色由于明度的强烈对比，给人造成强烈的视觉差异，在运用的过程中要注意明暗面积的分布，达到整体效果协调，具有明亮轻快的效果（见图 3-99）。

（2）中差明度配色

这类色彩搭配对比效果适中，给人以雅致、和谐之感。因为适度的色彩变化和刺激有助于人们保持感情和心理平衡以及正常的知觉和意识，因此这种配色方法比较安全，符合大众审美习惯。通常在文化水平较高而又经济富裕的国家，人们都比较喜爱这种淡雅的色彩搭配，如北欧的家居用品设计（见图 3-100）。

（3）低差明度配色

低差明度能够较稳定地体现出明暗的变化，因为明度关系差别不大，体现出一种稳定性，具有柔和的效果。这类色彩搭配由于对比效果最弱，因此易给人自然、稳重和沉静之感。通常在商务用品方面较为常见，如商务电脑、商务手机、商务轿车等，黑色能够表现庄重沉稳、睿智大气。在数码用品领域，低明度配色也比较普遍，如数码音箱、数码电视、数码照相机等（见图 3-101）。

3. 纯度视角

纯度配色是指色彩的鲜明及浑浊程度的对比配色。纯度高时色彩会显得比较鲜艳；纯度低时色彩显朴素而温和。纯度配色由于不像明度配色那么

图 3-101　低明度差配色的便携数码音箱　　　　图 3-102　高纯度差配色的调料罐

图3-103 低纯度差配色的家居

图3-104 壁纸刀的色彩设计

容易分辨,因此纯度变化应该搭配明度变化和色相变化,才能达到较活泼的配色效果。

一般只有三种情况:高差纯度、中差纯度和低差纯度配色。

(1) 高差纯度配色

高差纯度为八个阶段以内的纯度配色,纯度的对比会引起明度的差别,能够突出高纯度的色彩,形成视觉反差和视觉焦点,从而产生吸引力。

高差纯度色彩积极强烈,产品明艳而生动,多见一些小巧灵动、可爱的产品,如意大利阿莱西设计公司的产品。但搭配不好易有生硬感,在具体色彩配置过程中,易选用黑白灰等无彩色与之搭配或作为色彩间的过渡色,达成和谐效果(图3-102)。

(2) 中差纯度配色

中差纯度为相差4个阶段以内的纯度配色,由于纯度和明度的不同效果在统一协调的基础上更加丰富。中纯度配色,色彩稳定、文雅,是比较常见的配色形式。

(3) 低差纯度配色

低纯度配色平淡、简朴,比较有代表性的当属日本设计(见图3-103),以最少的形式元素,最寡淡的色彩黑白灰来表现"寂静"与"空灵"的境界。但色彩处理不好,容易使产品显得陈旧、乏力。

在具体产品配色过程中,有时为了突出产品造型中的重点:例如在产品的重要部分或者运动部件上,涂上纯度极高的色彩可与产品的其他部分产生强烈的对比,同时也起到突出重点或警示的作用(见图3-104)。

综上,无论是色相、纯度还是明度配色,它们之间都是相通的,不应该孤立地只看某一方面,而忽略其他方面。色相变化时,色彩的明度纯度也会发生变化,明度变化时,色彩的纯度自然也会发生变化,因此产品配色是色彩的综合运用。

● 思考题

1. 阐述色彩设计的形式美法则。
2. 什么是色彩对比?什么是色彩调和?并说明色彩对比与调和之间的关系。
3. 色彩调和的方法有哪些?
4. 阐述产品配色原则及产品配色技法。

● **课题训练**

1. 色相对比构成练习。尺寸：5 cm×5 cm，9 块。要求：色彩纯净，对比清晰明确。

2. 补色对比构成练习。尺寸：20 cm×20 cm。要求：选择一对或几对补色，构图合理、色彩均匀，能体现补色的强对比关系。

3. 明度对比构成练习。尺寸：5 cm×5 cm，9 块。要求：选择一种或几种色彩，注意明度变化的高中低和长中短调式的对比关系。

4. 纯度对比构成练习。尺寸：5 cm×5 cm，6—9 块。要求：选择一种色彩，注意纯度变化的鲜中灰和强中弱的调式对比关系。

5. 面积对比构成练习。尺寸：12 cm×12 cm，4 块。要求：应用色彩面积的大小变化，产生不同的色调对比效果。

6. 明度渐变调和练习。尺寸：20 cm×20 cm。要求：画面构图合理，明度色阶变化均匀，能够体现色彩明度变化的秩序美。

7. 纯度渐变调和练习。尺寸：20 cm×20 cm。要求：画面构图合理，纯度色阶变化均匀，能够体现色彩纯度变化的秩序美。

8. 色相渐变调和练习。尺寸：20 cm×20 cm。要求：画面构图合理，色相变化按照色相环的秩序排列，能够体现色彩自然变化的秩序美。

9. 混入同一练习。尺寸：12 cm×12 cm，4 块。要求：用不同的方法进行混合时，一定要使混入色达到一定的分量，使画面效果改变明显。采用混入白色、混入黑色、混入灰色或混入同一色相的方法取得调和。

10. 面积调和练习。尺寸：12 cm×12 cm，4 块。要求：通过增大或缩小对比色面积来调节色彩对比的强度，得到一种色与量的平衡。

11. 隔离调和练习。尺寸：20 cm×20 cm。要求：在相异质的色彩区域周围连贯同一种颜色，如黑色、白色、灰色、金色或银色，使矛盾较强的色彩不能直接接触，从而产生调和效果。

第四章　色彩设计与心理

● **本章要旨**

色彩设计是以人为中心的，研究色彩和人的心理关系对我们进行产品设计非常关键。本章详尽介绍了红、橙、黄、绿、蓝、紫、黑、白、灰、金、银等十多种颜色的表情及性格特征，并辅以大量的产品图片予以说明。

本章分析了色彩的心理效应：色彩的冷暖感、色彩的轻重感、色彩的软硬感、色彩的华丽与朴素感，及色彩的听觉、味觉和嗅觉等通感特征。

不同国度、不同民族、不同历史文化背景的差异，都能直接影响现代人对色彩的心理作用，因此在准确把握色彩表情特征与展示表达内容一致的前提下，要关注人们的色彩喜好和审美习惯以及色彩的流行时尚，正确运用色彩的特性，去装点我们的生活。

第一节　色彩的表情与性格

色彩是大自然与人类生活共通的"表情"。五彩缤纷的色彩世界在人类来到这个世界的那一刻起，到认知这个世界，担任着重要的角色。当代美国视觉艺术心理学家布鲁诺（Carolyn Bloomer）说："色彩能唤起各种情绪，表达感情，甚至影响我们正常的生理感受。"

自然界的事物，因为对可见光的选择反射，而形成千变万化的具体颜色，我们在长期生活中认识事物的特有颜色，就形成了物象联想的心理基础。比如看到绿色，我们会想到树叶，想到草地，还会联想到清凉畅快的雪碧。每一种色彩都具有象征意义，当视觉接触到某种颜色，大脑神经便会接收色彩发放的讯号，即时产生联想。

人通过生活的感受，认识"春去秋来"的四季变换，感受到"花谢花开"的色彩变化对人的心理影响以及人借助于它所依托表达的思想感情。不同个人看不同的色彩，都会有不同的感受。这是出于个人主观的感受，还因对象的年龄、性别、文化素养、生活习惯和宗教信仰等的不同而产生个性认识的变化，但是其中却不乏许多共同的东西。

一、色彩的表情与性格

1. 红色

想想红色是如何表达的：瓢虫背上衬着黑点的红色就像轻声细语，双唇上晕染的那一片红海勾人心弦令人陶醉，而延伸到天边的红色罂粟则魅惑得让人窒息。

(1)"红色"的物理属性

所有的颜色中，红色的波长是最长的，在电磁光谱上，它是最靠近红外线的可见光，虽然红色不属于红外线，但它与炽热和温暖密不可分，甚至岩石经过足够的加热后也会变红，这种情况在火山爆发、岩浆倾泻到地表的时候可以见到。康定斯基认为红色是咆哮的火焰，男性的力量，表现着肯定、热烈、冲动而强有力，它能使肌肉的机能和血液循环加快，是最富有生命力的色彩。

(2)"红色"的历史传承

红色是人类最初崇拜的颜色，红色直接联系着动物性特征和血液的颜色，是生命的象征。早在远古时期，神秘的红色就被认为具有祛除妖魔和超度亡灵的威力。为了缓和疾病和死亡带来的痛苦和恐惧，原始人通过喷洒或涂抹红色的粉末，以达到护佑自身生存与种族繁衍的目的。

红色是旗帜最常见的颜色。红色旗帜比较好看，另一个原因是，一面旗帜必须特别耐光。红色旗帜因象征着鲜血而一再出现在历史中。在俄语中红色的意义远远多于一种颜色的含义，红色和美好、珍贵同属一个词组。红色的事物与好的事物意思相同，莫斯科红场也是美丽的广场，红军即雄壮的军队。

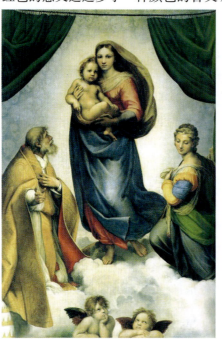

图4-1 米开朗琪罗的圣母形象

在西方，米开朗琪罗与达·芬奇笔下的圣母，都是身着红色罩衣或红色礼服，并且外罩蓝色斗篷的形象（见图4-1）。对于基督教而言，红色是基督的血，表示信仰与献身。但是现在，在大多数西方人眼中，红色代表邪恶、错误、危机，所以西方股市是绿涨红跌，财政亏空叫赤字，最大危机是红色警报。

(3)"红色"的象征性

格罗塞认为："红色是一切民族都喜欢的色彩，只要留神小孩，就可以晓得人类对于红色的爱好至今还很少改变。"

红色是彩虹最上方的颜色,可以加速脉搏跳动和呼吸频率,使血压升高,会让我们联想到火焰、高温和血液。

红色给人以希望和满足,象征着吉祥与兴旺,所以民间才会将红色作为喜庆和各种节日的颜色。比如结婚的红喜字,新娘的红盖头,还有过年时的红鞭炮、红剪纸、红灯笼和红对联等。但过于抢眼的红色用得不好,尤其是大面积使用红色的时候,将会给人造成视觉压迫感,让人无法招架。

(4)"红色"的危险性

红色是穿透力最强的色光,它的出现,令我们本能地变得小心谨慎,因为我们会将它与热、燃烧和潜在的危险联系在一起,红灯就是为了进一步引起人们警惕而设立的,太多的热和红会引起燃烧,但是程度适中的话,红色会支持我们的生命,给人以安慰。因此红色也常作为警告、危险、禁止等标示用色,比

图 4-2 毒蘑菇

如斗牛士手中的红布、有剧毒的红蘑菇、红色斑纹的毒蜘蛛等(见图 4-2)。

(5)"红色基调"产品

红色产品一般是追求个性、动感时尚的年轻人的首选(见图 4-3)。比如经典的红色法拉利跑车一直就是追求运动风范、彰显个性的消费者的选择。通常使用红色产品的人,性格开朗,天真、有童心、有趣味,喜欢别出心裁,与众不同。人越多越亢奋,乐于表达自己的看法,是天生的激励者。

2. 黄色

(1)"黄色"的物理属性

黄色,居于可见光谱的中间位置,在所有色相中,是明度最高,最富有光亮感、前进感、扩张性的色彩。黄色是彩色中最年轻的色彩,黄色的弱点,会由于明视度高而显得软弱,容易受其它色相左右,无表现深度的能力。黑色或紫色的衬托可以使黄色达到力量无限扩大的强度,而黄色物体在黄色光照

图 4-3 红色系列产品

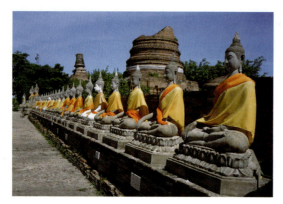
图4-4 印度佛教

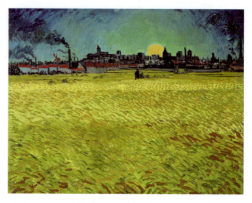
图4-5 《日落麦田》 凡·高

下有失色现象,白色可以完全吞没黄色。

(2)"黄色"的历史传承

1)在我国

黄色是中国人皮肤的颜色,中国文化有黄色文明之称,中国人都被称为炎黄子孙。出于对自身种族的本性的维护,黄色位于五行的中心,是大地颜色的象征,显然以黄色为中心是由中国先民特定的地理环境和生存条件所决定的,是一种自发性的选择。

2)在世界其他国家

黄色是成熟的色彩,在佛教国家地位极高,其他颜色均不能与之相提并论,黄色在印度象征着光辉,金黄色代表收获与甜蜜(见图4-4)。

自从19世纪印象派绘画出现以后,黄色似乎成了一种精神的象征,无论是在凡·高、高更,抑或抽象绘画大师康定斯基的作品中,黄色似乎成了他们作品中不可或缺的重要色彩。黄色,精力充沛、富有创造力同时也带有某种病态的愤世嫉俗。

比如,凡·高的代表作品有《日落麦田》、《播种者》等,都笼罩在黄色的氛围中(见图4-5)。凡·高是一位毕生"嗜黄如命"的绘画天才。他自始至终近乎膜拜性地把各种黄色交织或融会到他的众多习作里,从而使他的画面在洋溢着阳光般的灿烂之际,又给人留下神秘抑郁的深刻印象。作为一名精神病患者,他一生钟爱黄色,黄色是太阳的颜色,也代表着希望。

但在大多数西方人眼中,黄色是受歧视的色彩,基督教徒曾宣布黄色为犹太人的色彩,到了20世纪,这种犹太人的黄色仍受歧视。达·芬奇的名画《最后的晚餐》中,叛徒犹大的衣服就是黄色的。由此可见,打着历史烙印的黄色是消极的,带有嫉妒、背叛、怀疑、不信任等意义。

(3)"黄色"的象征性

阳光穿过地球大气呈现出黄色,我们也由此认为黄色即是太阳的颜色。黄色散发出乐观的光芒。喜爱黄色的人有独到的见解,追求完美,富于想象力、创造力和艺术感,在以冷色装饰的房间内,黄色给人温暖和愉悦的感觉。大多数人在看到纯黄色时,都会有温暖和充满生机的感觉,就像阳光明媚的

上午所具有的正能量。与红色和橙色组合在一起时它是属于活力和能量的色彩,这种色调的组合与代表有趣的色彩相同。

(4)"黄色"的警示作用

由于黄色有最佳的远距离效果和醒目的近距离效果,它成为国际通用的警示色彩。黄底黑字是有毒、易燃、易爆、放射性物品的标志。黄黑色组合的带子是提醒人们注意的区域限制的标志,这种标志一般为了防止车辆通行于纵深及狭窄的道路。黄色和黑色也用于盲人标志。

黄色可以很好地反射光线,能有效保证物体表面温度不会太高。因而,在烈日炎炎的建筑工地上,黄色安全帽可以使工人的头部免受阳光暴晒,使头部温度不至于太高,从而可以防止中暑和其他疾病的发生。

在足球赛中有黄牌警告,黄色比红色更醒目,黄色令人将注意力转向危险、不舒服的东西,因此黄色自身并不讨人喜欢。但在日本的写字楼,都用着黄色的柠檬空气清新剂和黄色的鼠标垫,因为它可以帮助提高注意力,并让人保持警觉。

(5)"黄色基调"的产品

黄色系产品由于明度、纯度都极高,因此用色的时候要注意面积的掌控,不宜大面积用色。常用于小型家电、办公用品,或休闲家具、家居用品设计中,如加湿器、榨汁机、灯具、沙发等。在设计中恰当地运用黄色,会使产品充满时尚、朝气和运动感(见图4-6)。

3. 蓝色

(1)"蓝色"的物理属性

纯粹的蓝色由于明度较低和波长较短等原因,在人的色彩视觉中所激起的鲜明程度较同明度的其他颜色明显偏低。因此我们可以通过在蓝色中加白使之提亮,在不改变其基本色相的前提下,提高蓝色的精神表现力。

康定斯基曾生动地描述由暗变亮的蓝色所引起的情感变化:"当蓝色较

图4-6 黄色系产品

图4-7 景泰蓝工艺品

重时,它表现出超脱人世的悲伤,沉浸在无比严肃庄重的精神之中。蓝色越浅,它也就越淡漠,给人以遥远和淡雅的印象,宛如高高的蓝天。"

(2)"蓝色"的历史传承

1) 在我国

蓝色的所在,往往是人们知之甚少的地方,如宇宙和深海。传统的人们认为那是天神水怪的住所,令人感到神秘莫测。现代人把它作为科学探索的领域,并成为现代科学的代表色。

在我国古代,蓝色表示东方,代表仁善、神圣和不朽。优雅细致、做工精美的景泰蓝更被誉为我国的国粹,而珠圆玉润的青花瓷是瓷器中的佼佼者,我国也因此而不愧CHINA的美名(见图4-7)。

2) 在世界其他国家

在西方,蓝色是最受欢迎的颜色,蓝色象征着和平与幸福。例如在英国有代表幸福和好运的"蓝鸟",贵族血统被称为"蓝血",皇室和王族女性所穿的蓝色服装称为"皇室蓝"(见图4-8)。在基督教中,蓝色是圣母玛丽亚的象征,是希望之色,在法国上流社会广受追捧。

蓝色中,靛蓝的价格便宜,这种有光泽的蓝色越来越多地用在比较简单的衣服上,全世界最终都用靛蓝作为工作服的颜色。"蓝衣"成为工作服常用的名称,人们称工厂里的手工业制造业为蓝衣职业,从事这些职业的职员被称为"蓝领"。

(3)"蓝色"的象征性

图4-8 英国皇室蓝

蓝色象征宁静、和平,是人们普遍喜欢的颜色。蓝色给眼睛一种特殊的几乎无法言说的感觉,如同看到从眼前飘过的令人愉快的事物,会不由自主地跟随它。我们喜欢蓝色,并不是它强迫我们去看,而是它有着一种无形的吸引力。蓝色是晴空和大海的颜色,所以蓝色是最为博大的色彩。

蓝色具有催眠的作用,因为蓝色可以降低血压,消除紧张感,从而起到镇定的作用。其实绿色也有催眠的效果,但催眠的原理不同,蓝色

是使人身体放松,而绿色是使人心理放松。

(4)"蓝色"的消极意义

歌德就说过:"裱糊成纯粹蓝色的屋子,看起来会有一定程度的宽大,但实际上显得空旷和寒冷",他还说"蓝色玻璃的物品像是处于悲伤的光线里"。冷冷的蓝色是一种拒人于千里之外的颜色,它代表无情、傲慢和坚硬。

在色相环中,橙色是色谱中最暖的颜色,而蓝色是最冷的颜色。蓝色之所以给我们以冷的感觉,这与我们的经验有关:太阳光的影子是蓝色的。凡·高的绘画不是把物体本身的颜色简单还原,而是变换成光线中的颜色,比如他画的阴影中的树,树的颜色就是蓝色的。

国外曾有人进行过统计,在各种颜色的汽车中,发生交通事故比率最高的就要数蓝色汽车了。蓝色是后退色,因而蓝色的汽车看起来比实际距离远,容易被其他汽车撞上。

(5)"蓝色基调"的产品

蓝色也让人联想到湖泊和远山,给人以高远、清澈、飘逸、宁静的色彩意象。在精神方面,蓝色关联着浓厚的信仰,暗示着理智。因此在电器产品、通讯设施和科技展览等强调精密性、稳重性的设计中,多选择此种颜色,受到沉着、稳重人士的偏爱(如图4-9)。

图4-9 蓝色系产品

4. 绿色

从脚边野花的嫩绿新叶到参天大树下茂盛柔软的苔藓,可以说,绿色无处不在。

(1)"绿色"的物理属性

绿色是混合色中最独立的颜色。紫色常常让人想起它的起源色红色与蓝色。和紫色不同,人们看见绿色几乎不会联想到它产生于黄色和蓝色。它具有蓝色的沉静和黄色的明朗,又与大自然的生命相一致,促进人的神经

兴奋,达到宽人心胸、解除郁闷的作用。因此它的兼容性很强,无论是掺入蓝色还是黄色,都不会有污浊的感觉,依然十分美丽。

(2)"绿色"的历史传承

1)在我国

我国古代以绿色为杂色,只宜做衣服里子,不宜做外衣。《诗经》以"绿衣黄裳"来比喻妾贵妻贱的现象。唐朝做官的人一旦犯罪,就被罚裹绿色头巾。明朝就有娼妓家属头上裹绿色围巾的条例,绿帽子源于此。

2)在世界其他国家

罗马人认为绿色是维纳斯的颜色,在中世纪的爱情诗中,绿色是象征处于萌芽阶段的爱情色彩。因为感情也会生长、发展和成熟。过去人们用"绿色姑娘"来称呼年轻的未婚女性。绿色同时也象征着繁荣。古语曾说:"目前是罗马最绿的时候。"这句话并非说明罗马正是春天,而是表示罗马目前处于经济和文化的繁荣中。

在宗教国家,宗教影响着人们生活的方方面面,其中当然也包括人们对颜色的偏好,比如,在伊斯兰教国家,绿色是神圣的颜色,人们非常喜爱这种颜色,留心观察一下,你会发现中东地区伊斯兰国家的国旗基本上都使用了绿色。

图4-10 大自然的绿色

(3)"绿色"的象征性

绿色是大自然中植物最具生机的色彩,它的波长和频率在可见光谱中居于中正,因此绿色可以使人从心理上得到放松,它象征着自然、青春、和平、生命和活力。因此,通常来说,喜爱绿色的人稳重有条理,过分重视细节,个性善良宽容,这些特点与喜爱蓝色的人很像。但是正如绿色比蓝色更温暖,喜爱绿色的人也比喜爱蓝色的人更热心、随和(图4-10)。

"标准绿色"是一种深绿,它是人眼长时间注视感觉最舒适的色彩,因此它是黑板的标准颜色。大多机器都漆成标准的绿色,统一的色彩可以保证机器设备和新购置的设备在视觉上与原有的机器相匹配。葡萄酒瓶大多是绿色的,原因很简单:绿瓶子是最便宜的玻璃品种。

出于功能上的原因,手术服也是绿色的,除了对外科医生的眼睛起到镇静的作用以外,绿色手术服的优点还在于使血液显得深而不过于刺眼(见图4-11)。不过这种手术服的绿色越来越多地被一种有光泽的蓝色所取代。从今天的美学角度来看,这种蓝色更漂亮,它至少和绿色一样给人以舒服的感觉。

交通信号灯在当代生活中发挥着重要的作用,因而它的色彩象征意义也被普遍化了,套用于其他领域。比如在建筑物里的绿色标识牌是可以自

由通行的说明;一切亮有绿色信号灯的紧急出口都必须保持通畅;所有的救护标志均为四方形,绿底加白色符号(图4-12)。

（4）"绿色"的消极意义

绿色在中国,是长寿和慈善的象征色。但绿色也是有毒的颜色,它的这个消极含义让人感到意外,几乎所有的绿色漆、油彩、水彩和印染纺织品的绿色染料均含有绿铜屑和砷。生产和加工这些绿色染料会危害健康,而且它们在加工后仍然有毒,皮肤接触这些染料时毒性会释放出来。

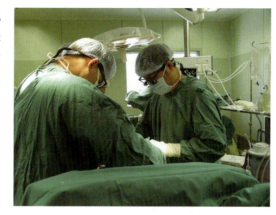

图4-11　绿色手术服

（5）"绿色基调"的产品

绿色对我们的神经系统有镇静和镇痛的双重效果,可以缓解精神上的紧张感和肉体上的疼痛感。现在,绿色还是医药学的代表色。

图4-12　急救标志

在生态环保设计理念盛行的今天,节能环保的绿色用品被人们所追捧。虽然绿颜色的产品不一定绝对环保,但色彩属性上来看,还是迎合了人们追求健康生活的理念,自然也会受到人们的青睐(见图4-13)。

图4-13　绿色系产品

图 4-14　橙色野菊花

5. 橙色

(1)"橙色"的物理属性

在可见光谱中,橙色位于仅次于红色波长的位置,因此它也具有长波长的色彩特征,使脉搏加速,并有温度升高的感受(图 4-14)。橙色由红色和黄色混合而成,因此兼具两种色彩的特征。橙色明亮、温暖,敢于面对挑战和非议。好奇心是橙色能量的特点之一,这会引起探索和创造,尤其是在实践活动中。

(2)"橙色"的历史传承

僧人的长袍为橙色,由一整块未经缝补的布片构成,一只袖子空着。橙色的金鱼是佛教的一个重要象征:它象征彻悟。在印度,人们对橙色的感知与我们有很大的区别。橙色意味着"勇气"和"牺牲精神"。橙色在所有的色调中如此被看重的最重要的原因是:它是印度人的肤色。印度的图画中神灵和统治者的皮肤都被画为发光的橙色(见图 4-15)。

(3)"橙色"的象征性

橙色是光与热的组合,所以它令人感觉舒适。歌德在他的色彩学中,对橙色在情感上能使人激发无比的力量这一点大为赞叹,他说:"橙色这种颜色最能表示力气,无怪那些强有力的、健康的、裸体的男人都特别喜爱此种颜色。"

图 4-15　印度佛教画

橙色的名字取自水果,让人感觉特别亲切。橙色是活力的象征,是高兴和欢喜的颜色。橙色在有形的领域内,具有太阳的发光度,在所有色彩中,橙色是最暖的颜色。橙色容易使人联想到金色的秋天,丰硕的果实,是一种富足、快乐而幸福的颜色(见图 4-16)。橙色有诱发食欲的作用,所以也是装点餐厅的理想色彩。将橙色和巧克力色或米黄色搭配在一起也很舒畅,巧妙的色彩组合是追求时尚的年轻人的大胆尝试。

(4)"橙色"的讯号作用

橙色是比较安全的色彩。因为橙色在空气中的穿透力极强,注目性高,因而被作为讯号色,很多环卫工人、修路工人的服装都是橙色,由于引人注目而起到保护的作用。

(5)"橙色基调"产品

现在橙色被越来越多地应用于城市公共设施建设,比如高速公路

图4-16 金秋的颜色

上的隧道中,使用橙色的灯进行照明,因为与白色和蓝色灯相比,橙色灯照射的距离最远,有利于驾驶员看清前方的路况和车辆。但由于橙色艳丽度强,而容易造成视觉疲劳,因此设计用色时,要注意其面积的选择。

橙色调的产品有爽朗、明快的视觉效果(见图4-17)。从垃圾桶到柠檬榨汁机,从螺丝刀到打蛋器,很多小家电商品都使用橙色,久而久之,这未免容易让人产生廉价之感。

图4-17 橙色系产品

6. 紫色

(1)"紫色"的物理属性

在可见光谱中,紫色位于边缘处,相邻就是肉眼看不见的紫外线。紫色波长最短,紫色与黄色相反,是明视度最低的色彩,注目性弱,属中性色之一。紫色稳定性较差,容易受其它色相的影响,时而富有威胁性,时而富有鼓舞性,是游移不定的。

当与红色或橙色搭配时会显得暗淡无生气,与黄色搭配时,形成最强烈的补色对比,是印象派绘画大师凡·高的最爱,暗示着精神的狂躁与追求。紫色是明视度最低的色彩,当明度极低时,是蒙昧迷信的象征,潜伏的大灾难

图4-18 紫色野花

图4-19 紫色的神秘

就常从暗紫色中突然爆发出来。一旦紫色加入白色被逐渐淡化,光明与理解照亮了蒙昧的虔诚之色时,优美的可爱的景色会使我们心醉。紫色和淡紫色是自然界中极少见的颜色,所以这种颜色的名称在大多的语言中与少数花的名字相同,比如紫罗兰、紫丁香等(见图4-18)。

(2) 紫色的历史传承

约翰内斯·伊顿曾写道:"紫色是代表愚昧和虔诚的色彩,并且在蒙蔽与混沌时期成为阴暗迷信的色彩。"所有颜色中紫色是最不可捉摸的、最神秘的色彩。紫色结合了"感性与智慧、情感与理智、热爱与放弃"。紫色傲气十足、自命不凡,昔日的中国和日本以紫色的服装代表皇族、地位和尊严。

(3) "紫色"的象征性

紫色与阴影、夜空相关,散发着神秘和反叛的气息。紫色象征高贵、优雅、华丽、梦幻、崇高、神秘、孤独、凄凉、恐惧、轮回等(图4-19)。越接近红色,它对感官的刺激越强,就像红色一样。越接近蓝色,它对心灵的抚慰作用就越强。喜欢紫色的人有很强的直觉、丰富的想象力和创造力,能够迅速领悟玄妙的想法。一些艺术家或者从事背离传统、与众不同职业的人,通常会喜欢紫色。

(4) "紫色"的消极意义

紫色象征幻想、阴森可怕的一面,以及将不可能变为可能的欲望。所有混合色彩均让人感觉不客观、不自信。其中最不客观与暧昧的色彩是紫色。紫色到底是红色多一些还是蓝色多一些,这个问题从未得到过确定的答案,因为人们对这种颜色的印象总随光线的变化而变化,所以紫色是代表迷惑和不忠实的色彩。同时,紫色又是丧事大殓的用色,给人悲哀、病态、恐惧的感觉。

(5) "紫色基调"产品

紫色常用于服装设计领域,是一种不太稳定的颜色,用得恰到好处会有高贵、魅惑之感,用不好则让人产生极度厌恶之感。因此在为产品设色的时候要十分慎重,通常它是属于女性的颜色,用于珠宝设计、梳妆用品设计等领域(见图4-20)。

图 4-20 紫色系产品

7. 黑色

(1)"黑色"的物理属性

黑色具有很强的重量感,属暖色,有沉静、稳重的色彩感觉。与白色所具有的能反光的特性不同,黑色能吸收所有的光,而使整个世界被掩藏起来。

(2)"黑色"的象征性

黑色有着神秘的特性,这种神秘性,暗含了其中未被发掘的潜质和无限量的可能,也因此产生了一种令人敬畏的距离感,庄重而严肃,象征着领导者的权威和不容置疑。

正如白昼过后黑夜必将来临,黑色是不可或缺的颜色,给人勇气和力量。黑色,在五行中属水,是相当沉寂的色彩,它代表着一种含蓄和包容,一种低调的生活方式。与此同时又代表放荡不羁和锋芒毕露,黑色赋予尊严感,至少是不可亲近的感觉。

黑色服装在那些希望远离大众、彰显个性的非主流人群中非常流行:痞子、摇滚、朋克——名字在变化,但黑色一直是受年轻人欢迎的颜色(见图 4-21)。建议在大面积的黑色当中点缀适当的金色,会显得既沉稳又有奢华之感;而与白色搭配更是永恒的经典;与红色搭配时,气氛浓烈火热,使用纯度较高的红色点缀,会有神秘而高贵的感觉(见图 4-22)。黑色与白色一样,凝聚了所有颜色的精髓。它们

图 4-21 朋克风

图4-22 黑色产品

代表者绝对的美感,展现完美的和谐。在宴会中穿着黑色或白色的女人,绝对是大家目光的焦点。

(3)"黑色"的历史传承

黑色承袭最原始的色彩感知,与白色共同产生有彩色感知的基础"黑色"是天的颜色,是众色之母,在中国色彩文化史上尚黑的时间最长,"就单色而言,上古有夏尚黑、殷尚白、周尚赤的说法"。中国人对黑色的崇尚由来已久,由尚黑到提倡"运墨五色"的审美情趣,即中国水墨绘画的产生,经历了长达几千年的发展过程,并形成自己独特的色彩语言系统。中国艺术精神的雅文化如文人绘画,以墨为材料的黑(玄色)被视为母色,其中包含滋生着变化多端的五彩。

(4)"黑色"的消极意义

画家瓦西里·康定斯基这样描写黑色:"黑色在心灵深处叩响,像没有任何可能的虚无,像太阳熄灭后死寂的空虚,像没有未来,没有希望的永久沉默。"黑色就不可避免地和隐藏、害怕和糟糕的经历联系起来。

(5)"黑色基调"的产品

"Form follows function"——"功能决定形式"是现代设计的主题,它意味着放弃不必要的装饰、多余的模式、多余的色彩。一切都是用"中性"的色彩:黑色、白色或灰色。现代设计最喜欢使用的材料是没有任何色彩的材料,如钢铁和玻璃。黑色是一种现代的而非时尚的色彩。通过放弃色彩以适应客观性和功能型的要求,这是现代设计的品质(见图4-23)。

图4-23 黑色系产品

8. 白色

(1)"白色"的物理属性

在可见光中,白色是全部色光的总和,所以白色可以和任何色彩调和,白色过于单纯或单一的出现会显得简单,但作为背景和图形,它都具有很好的形式美感。

(2)"白色"的象征性

康定斯基认为:"黑色"意味着空无,像太阳的毁灭,像永恒的沉默,没有未来,失去希望。而白色的沉默不是死亡,反而具有无尽的可能性。白色是包容性最强的颜色,它象征着纯洁无瑕,喜欢白色的人不仅可以自给自足,而且做事精益求精,非常谨慎,只是略显挑剔。

雪花、天鹅、百合、天使……通常白色会让人联想到纯洁与宁静(图4-24)。所有积极的东西都被加入到白色的象征意义中,消极的则被抹去。在许多文化里,白色与纯洁、干净、坦率和真理联系在一起,一切都显现在明亮的光线上,没有被隐藏,这就是白色常常用于象征"神圣"的原因。白色是北方的色彩,

图4-24　冬雪

白色、蓝色是典型的代表深度冰冻及代表冰镇后引用的酒类饮料的组合色彩。如果强调的是产品的新鲜程度,其典型的色彩组合为绿色、白色。

(3)"白色"的历史传承

在古埃及,白色被视为崇高和神圣的颜色,象征纯洁、纯粹,是神的颜色。而白色在中国古代的色彩象征中除了与黑色的密切联系之外,还是阳光的象征,五行中与金色相对应。

(4)"白色"的消极意义

在某些文化氛围里,白色和死亡、终止等严酷的字眼有关。白色也是骨头和冬雪的色彩,会造成清冷和离别的负面印象。中国人遇到丧事穿白色孝衣,白色并非个人悲痛的表示,而是为了帮助死者进入安乐乡才如此穿戴。因此,白色的象征性在中国具有多义性。但大多数情况下,我们会更多地联想到它善的一面。

(5)"白色基调"的产品

白色与黑色一样,是极易搭配的颜色。它清新自然,能与其他任意一种色彩搭配出不同的效果,或者清丽脱俗,或者前卫时尚(见图4-25)。如苹果公司推出的一系列音乐播放器和笔记本电脑,到现在的 iPhone 手机,把黑、白两色作为设计中的主要用色,白色显得清逸、自然、洁白、灵动,从而形

图 4-25 白色系产品

成了自己的品牌形象。

9. 灰色

(1) "灰色"的象征性

灰色介于黑白之间,它没有白色纯洁,也没有黑色深沉,它有些混沌,有些压抑,是一种被动的中性色彩。但灰色比较有弹性,它含蓄而内敛,是人过中年后的淡定与从容,是历经风雨后的海阔天空,往往比黑色更有潜在的力量。

(2) "灰色基调"的产品

灰色可以调和各种色相,在现代设计中,灰色的应用最为广泛。由于它的中立性,它常常被用作背景颜色,它可以让其它色彩突出。灰色一般被应用于通信电子领域(见图 4-26、图 4-27)。

比如,丹麦 B&O 公司的大多数产品的配色都选用了介于黑白两极色度的类似金属灰的色彩为主色,搭配黑色。从明度上讲,这种灰色既比白色稳重又比黑色活跃;从心理感受上看,这绝对是一种男性阳刚的色彩,给人以坚强有力的感觉(见图 4-28)。

图 4-26 鼠标

图 4-27 手表

这种具有金属感的色彩有着细腻和圆润的质感,如液体般的流畅,是高科技的产物,象征着新时代人们对金属和大机器生产的一种新的态度,一种批判中的赞美。它代表了社会对科技在生活中巨大价值的一种肯定,人们从中感受到了科技的活力。

图 4-28　丹麦 B&O 公司产品

10. 金色

(1) "金色"的象征性

金色是黄金的颜色,也理所当然地被作为稀有的贵重金属以及财富的象征,金色也被认为是阳光的颜色,在古埃及神话故事里,太阳神是众神之首,金色也因此被赋予了神圣的含义。埃及法老图坦卡蒙的坟墓里,就曾挖掘出很多黄金制品,其中最具代表性的就是那件图坦卡蒙的黄金面具(见图 4-29)。

金子难以被溶解,它基本上不与其它物质发生化学反应,难以氧化,也因此被用来形容那些能经受得住漫长岁月和社会浪潮洗礼的优秀品质,如忠诚和真诚。金色不可磨灭的崇高地位,使它在宫廷中

图 4-29　图坦卡蒙面具

和帝王身上的"出境率"大为提升,被用以彰显王者的气势,它是尊贵而奢华的,有时候又难免表露出傲慢的气质。

(2) "金色基调"的产品

在日常生活中使用过多的金色,会想到"土豪"、恶俗等字眼儿。泛滥的金色使其华丽、尊贵的物质遭到扭曲,转而变为奢侈、过度放纵的象征,因此,这并不是一种容易把握的色彩,控制金色的分量,是使用这种颜色的要点,在产品设计中加入少许的金色作为点缀,则会收到意想不到的效果(见图 4-30 至图 4-33)。

11. 银色

(1) "银色"的象征性

银色是一种金属色,与之相关的贵重金属铂金,以及白银和汞都属于这种颜色(见图 4-33)。这种闪着白色光芒的色彩具有较强的冷感,也被认为是月光的颜色,它本身就给人一种清冷、寒凉的感觉,因此被认为是具有理性物质的色彩:克制的、避免冲动的。

同样作为金属色,银色总是被拿来与金色作比较,而这种比较的唯一结

图 4-30　德生古典收音机　　　　图 4-31　U 盘

图 4-32　情侣手链　　　　图 4-33　银质餐具

果就是，金色是首位的，银色是从属的，因为金子的价格远远高于白银，金色的太阳也永远比银色的月亮来得重要，人类赖以生存的阳光是必不可少的物质需求，月亮则经常出现在抒情的诗歌中，象征着精神方面的诉求。但银色的高贵是内敛的，让人联想到内在美，它比金色更多了一分优雅和与世无争。

（2）"银色基调"的产品

银色和白色一样具有净化的作用，事实上，过去的权贵们热衷于使用纯银制造的餐具，以便检测食物中是否含有毒素，白银会因为接触了有毒的物质而变黑。它也被用于水的净化，引申到银色上，则赋予了这种色彩纯洁和洁净的内涵，是不容玷污的。银色能显高贵和优雅的气质，常被用在汽车制造业，银灰色和银白色的汽车被证明是所有颜色的汽车中发生交通事故最少的，因为这些颜色具有前进感，能让人更早意识到危险（见图 4-34、图 4-35）。

图 4-34　银色餐具　　　　图 4-35　银色削皮器

二、产品色彩的联想

色彩可以传达丰富的情感,对产品的风格形成起到十分重要的作用。华丽的色彩,适用于喜庆的气氛,表达灿烂蓬勃的语意;高雅的色彩,表达雅致、闲适、洒脱的语意,比如适当地运用灰色可以创造出高雅的感觉;自然的色彩,捕捉自然界的真实自然风格,比如原木色调的家具,竹、藤、麦秆制的工艺品,表达温和亲近的语意;流行的色彩,多被年轻的消费群体所青睐,表达时尚激情,色彩清亮、鲜艳、干脆的语意,产生沉静的感觉。

针对色彩更加细化全面的联想研究,可以从日本舞台设计大师大庭三郎的汇总表格看出色彩给予人极丰富的联想(见表4-1)。

表4-1 色彩的联想

色彩	联想到的事物	心理上的感受
红	血、太阳、火焰、日出、战争、仪式等	热情、激怒、危险、祝福、庸俗、警惕、革命、恐怖、勇敢等
橙红	火焰、仪式、日落等	古典、警惕、信仰、勇敢等
橙	夕阳、日落、火焰、橙子等	威武、诱惑、警惕、正义等
橙黄	收获、路灯、橘子、金子等	喜悦、丰收、高兴、幸福等
黄	中国、水仙、柠檬、佛光、小提琴(高音)等	光明、希望、快乐、向上、发展、嫉妒、庸俗等
黄绿	嫩苗、新苗、春、早春等	希望、青春、未来等
绿	草原、植物、麦田、平原、南洋等	和平、成长、理想、悠闲、平静、健全、青春、幸福等
蓝绿	海、湖水、宝石、夏、池水等	神秘、沉着、幻想、久远、深远、忧愁等
蓝	蓝天、海、远山、水、日夜、果实、钢琴等	神秘、高尚、优美、悲哀、真实、回忆、灵魂、天堂等
紫蓝	远山、夜、深海、黎明、死、竖琴等	深远、高尚、庄严、天堂、公正、无情、神秘、幻想等
紫	地丁花、梦、藤萝、死、大提琴、低音号等	优雅、高贵、幻想、神秘、宗教、庄重等
紫红	牡丹、日出、小豆等	绚丽、享乐、性欲、高傲、还礼、粗俗等
淡蓝	水、月光、黎明、疾病、奏鸣曲、钢琴等	孤独、可怜、忧伤、优美、情景、薄命、疾病等
淡粉红	少女、樱花、春、梦、大波斯菊等	可爱、羞耻、天真、诱惑、幸福、想念、和平等
白	雪、白云、日光、白糖	洁白、神圣、快活、光明、清净、明朗、魄力等
灰	阴天、灰、老朽等	不鲜明、不清晰、不安、狡猾、忧郁、不明朗、预感等
黑	黑夜、墨、丧服	罪恶、恐怖、邪恶、无限、高尚、寂静、不详等

三、大师作品展示——主题"鸟类与四季"

前不久,"农历男孩儿画廊"展出一组以鸟为主题的画展,题为"鸟类与四季"(如图 4-36 至图 4-39),由四位艺术家绘制,先是每人画出一个季节的构图,然后每一位在此基础上完整画出他的四季图。这四位艺术家包括 Lou Romano,他为"春"构图,Ben Burch 为"夏"构图,Ben Adams 是"秋","冬"则是 Nate Wragg。

春季的色彩绚丽烂漫,万紫千红。其色彩的搭配有着独特的视觉和心理的感受,这种自然的色彩在人造物的各个方面都有运用。春天的色彩是孕育生命的色彩,是稚嫩的色彩,又是绚丽的色彩。

夏季的色彩热情洋溢,随着温度的上升,自然的环境慢慢地改变,由春天的嫩芽变成夏天的叶子,绚丽的花朵变成青色的果实,温暖的阳光变成火热的热浪等等。环境的变化是由于自然界按照自然的规律生长的过程,这种过程给人类带来了不同的视觉感受和色彩搭配。

秋天的色彩是成熟的色彩、收获的色彩,金黄色的阳光、橘红色的果实、枯黄的树叶、一望无垠的稻田、火红的枫叶等等,整个一个暖色系的色彩搭配让人们感觉到秋天的美。

冬天的色彩是随着温度的降低慢慢地变成了冷色系。漫天飞舞的雪花、冰天雪地、光秃秃的树枝、灰蒙蒙的天空等等都是这个季节的色彩。同时,雪花的洁白、冰的通透、阳光照耀下的淡淡温暖等等也深入人心。

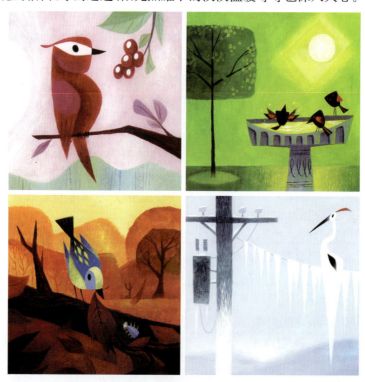

图 4-36　色彩心理——春夏秋冬(Lou Romano)

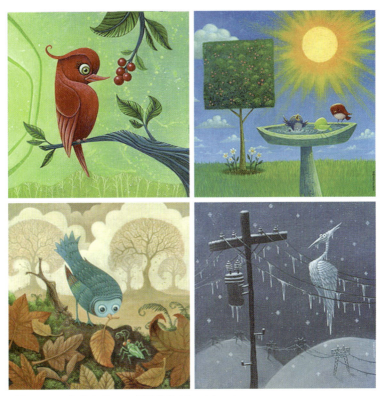

图 4-37　色彩心理——春夏秋冬（Ben Adams）

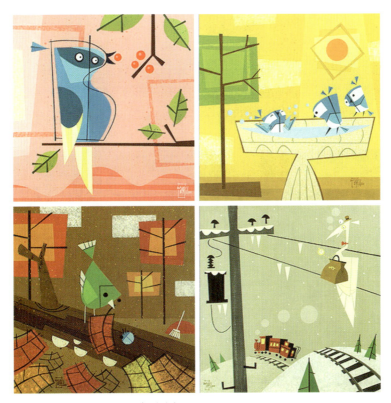

图 4-38　色彩心理——春夏秋冬（Ben Burch）

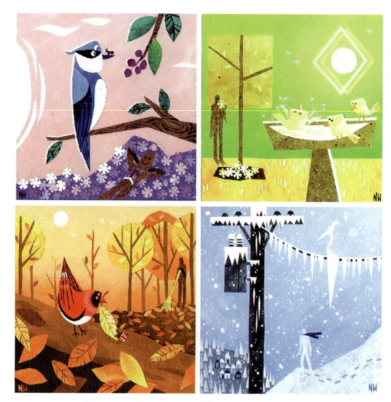

图 4-39 色彩心理——春夏秋冬(Nate Wragg)

四、学生作品展示

观赏设计大师的作品,对学生是一种促进和启发。根据每种色彩的表情与性格,学生们也动手绘制了一系列作品(见图 4-40 至图 4-45),虽然有些稚嫩,但确是出于原创。期待在以后的实践中,会有更多、更好的作品与大家分享。

图 4-40 色彩情感——离愁(田蜜)

图 4-41 色彩情感——喜悦

图 4-42　色彩情感——青春（何文杰）

图 4-43　色彩情感——柔情（周蕙）

图 4-44　色彩情感——慵懒

图 4-45　色彩情感——娇羞

第二节　色彩心理效应

不同波长的光作用于人的视觉器官产生色感的同时，必然导致某种情感的心理活动，或兴奋、或悲伤、或高贵、或低俗，这种感觉实际上是人们各种生理感受通过长期经验积累的结果，是多种信息的综合反应。色彩的心理效应表现非常广泛，常见的有色彩的冷暖感、轻重感、软硬感和华丽与朴素感等，这些不同的反应，是产品色彩情感表达的基础途径。

作为一名设计师，通过色彩这一工具，可以诠释、解读和传达我们的设计意图。色彩可以增强产品的美感，每种色彩都可以引起肉体和心灵上的反应，所以色彩可以放大一种情绪体验，可能是消极的，也可能是积极的，这取决于如何在产品中合理地运用这些色彩。

正是因为色彩有冷暖、兴奋与沉静之分，还具备各种语意，所以设计师

在进行产品设计时,要注意应用合适的色彩,准确把握色彩的设计原理,从中找到规律,并运用到产品设计中。只有这样,才能够赋予产品具有魅力的外表,同时更好地阐释产品本身的功能以及使用方式,让人们在使用产品的同时唤起内心的情感与联系,建立人与产品设计之间相互传递信息的桥梁。

一、色彩的冷与暖

1. 色彩冷暖的物理属性

如果认真观察动物,我们便会发现蜂鸟喜欢红色,狗熊喜欢金色的蜂蜜,猴子喜欢黄色的香蕉,对于人类和动物,最具诱惑力的事物通常都是暖色的。

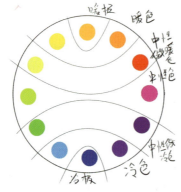

图4-46 色彩的冷暖

其实,色彩本身没有冷暖,色彩的冷暖与人类长期生活经验中形成的条件反射和人的心理联想有关。色彩心理学把橙色的纯色定为最暖色,把蓝色的纯色定为最冷色。凡在色相环上临近红色的橙、黄看成是暖色,因为这些颜色容易让人联想到太阳、火焰、熔岩等;凡临近蓝色的紫、青绿、绿、黄绿看作是冷色,通常这些颜色会让人联想到大海、冰峰、积雪等(见图4-46)。

2. 色彩冷暖的对应属性

色彩的冷暖是相对的,绿色和橙色相比是冷色,绿色和蓝色相比就是暖色。冷暖的感觉除了与色相有关外,还与色彩的明度、纯度有关。明度高的颜色,会使人感觉寒冷或凉爽;明度低的颜色,都会使人感觉温暖。与深蓝色相比,浅蓝色看上去更凉爽;与橙红色相比,红色看上去更温暖。无彩色系的白是冷色,黑色则是暖色,灰色是中性色(见图4-47)。

图4-47 色彩的冷暖

图4-48 格雷夫斯的小鸟水壶

3. "冷暖色调"在设计史中的回顾

现代设计通过不锈钢材质的冷峻,体现出高科技产品的个性特征。材料的质感与色泽都使人产生寒冷的感觉,具有理性、沉稳的色彩寓意。而后现代主义将波普艺术的艳丽色调与玩世不恭的手法结合在一起,色彩是多样而富于变化的。

1985年,格雷夫斯为阿莱西公司设计了一只充满色彩象征含义的圆锥形不锈钢水壶:装饰壶嘴的一只鸟形鸣哨为红色表示危险,说明该部位灼热,不宜触摸。而壶把的蓝色和盖顶圆形的黑色,则表示凉爽与安全,暗示使用者可以放心大胆地提。这种壶一经投入市场,就为格雷夫斯赢得了巨大的声誉(图4-48)。

4. "冷暖色调"在产品设计中的应用

在设计过程中,要根据电器的具体功能及使用环境,合理选择冷暖色调。例如,冰箱多为白色偏冷的颜色,因为白色对光的反射率比较高,因而冰箱表面的温度不会太高,这样就不必耗费更多的能源为冰箱表面降温,从而节省了能源。此外,白色还会给人一种清凉的感觉,因而不管是从物理还是心理上,冰箱都适合使用冷色调。

除了冰箱以外,空调、洗衣机、加湿器这些跟冰、水、清凉、保鲜等相关联的电器通常也会选择冷色,这种颜色让人平心静气,产生清爽舒缓之感;电暖气、微波炉、电吹风、豆浆机等一些小巧灵活的电器则应该以热烈、欢快、奔放的暖色调为主调,表达一种明快的心境,提高人的兴奋度;而办公室环境下的产品,比如电脑、打印机、扫描仪等办公设备多选择中性色,既不要过于刺激,易产生视觉疲劳,也不要过于沉静,容易困顿而影响工作效率。

5. "冷暖色调"在环境设计中的应用

我们在居家装修的时候,有时会选择黄色、红色等暖色调,让居室看起来更温暖;有时会选择蓝色、绿色等冷色调,让居室看起来更清爽,但无论是暖色还是冷色,都是个人喜好的体现(见图4-49)。我国南方一般将墙体的色彩涂成白色,就是利用人们对色彩的冷暖感,因为

图4-49 暖色调的客厅

南方天气炎热,白色具有降温的心理作用;寒冷的北方,人们将室内装扮成暖色调,会有温暖的感觉。

6. 学生作业展示

以下是一些色彩冷暖的构成作品,与大家共同欣赏(见图4-50至图4-53)。

图4-50　色彩的冷感

图4-51　色彩的暖感

图4-52　色彩的冷感(欧阳露袆)

图4-53　色彩的暖感

二、色彩的轻与重

1. 色彩轻重的物理属性

色彩的轻重主要跟明度有关,明度高的色彩感觉轻,明度低的色彩感觉重。如浅淡的色彩容易让人想到白云、棉花、气泡、云雾,具有轻盈柔美感。而浓重的色彩容易让人想到钢铁、煤炭、金属,感觉沉重有压迫感。

在全部色相中,白色最轻,黑色最重。其次是纯度的影响,明度相同的色彩,纯度高的感觉轻,纯度低的感觉重,例如绿色物体比黄绿色物体看上

图 4-54 色彩轻感的挂钟　　　　　　　　图 4-55 色彩重感的手表

去更重。暖色轻,冷色重。色彩的肌理也会影响色彩的轻重,结构细密坚固的感觉重,结构松散柔软的感觉轻(图 4-54、图 4-55)。

2. "色彩轻重"在产品设计中的应用

通过色彩,可以调节产品不同部位的轻重关系,上轻下重感觉稳定、舒适,上重下轻有追求活泼之感,但搭配不好,容易有头重脚轻的失衡感。要在不同的位置,使用不同轻重感的色彩,更有利于产品的走向性。

通常数控机床、大型轮船、飞机等都采用明度较高的色彩,以综合大型设备给人们带来的沉重之感;保险柜多用黑色,让人心理感觉沉重无法搬动的感觉,有效防止被盗的发生;而包装箱之所以为浅褐色,主要是因为它是利用再生纸制造而成的,保持了纸浆的原色,可以使人感觉纸箱的重量较轻,减轻搬运人员的心理负担。

3. 学生色彩轻重感的作业欣赏(见图 4-56 至图 4-59)

图 4-56 色彩的轻感(应媛媛)　　　　　图 4-57 色彩的重感

图 4-58　色彩的轻感　　　　　　图 4-59　色彩的重感

三、色彩的软与硬

1. 色彩软硬的物理属性

色彩的软硬主要取决于明度和纯度,高明度的含灰色具有软感,如粉红、粉绿、淡黄等色,能够使人联想到羽毛、丝绸、蝉翼等;低明度的高纯色具有硬感,如黑色、深蓝、熟褐等色,能够使人联想到钢铁、岩石等物体。无彩色中的黑、白坚硬,灰色柔软。

2. "色彩软硬"在产品设计中的应用

色彩的软硬感对于增强产品形体的力学效果和表面质感效果,表达产

图 4-60　色彩软感的儿童台灯　　　　　　图 4-61　色彩硬感的坐具

品的性格与创造宜人舒适的整体色调,有很大用处。通常婴儿用品、纺织品、化妆品需要柔软的色彩,表达其温柔呵护的一面(见图4-60);而大型电器如电视、电脑、电动工具需要为了体现稳定、牢固、安全的感觉,通常使用硬色(见图4-61)。

3. 学生色彩软硬感作业欣赏(见图4-62至图4-65)

图4-62 色彩的软感

图4-63 色彩的硬感

图4-64 色彩的软感

图4-65 色彩的硬感

四、色彩的华丽与朴素

1. 色彩华丽与朴素的物理属性

色彩的华丽与朴素感与色相关系最大,其次是纯度与明度。红、橙、黄、绿等色彩由于明度高、纯度高、对比强烈,具有明亮、辉煌的感觉,所以被赋予华丽的色彩;蓝、紫、褐等色彩由于明度低、纯度低、对比弱,具有质朴、古雅的感觉,所以被赋予朴素的色彩。色彩的华丽感与朴素感并不是绝对的,

饱和度高的任意纯色都会有华美感。一般有彩色系具有华丽感,无彩色系具有朴素感(见图4-66至图4-69)。

图4-66 色彩的华丽感

图4-67 色彩的朴素感

图4-68 色彩的华丽感

图4-69 色彩的朴素感

图4-70 色彩华丽感的餐具

色彩的华丽与朴素感也与色彩组合有关,强对比色调具有华丽感,弱对比色调具有朴素感(如图4-70、图4-71)。其中以补色组合为最华丽。为了增加色彩的华丽感,金、银色的运用最为常见,如辉煌富丽的雍和宫色彩,昂贵的金、银装饰是必不可少的。朴素的色彩则浊而钝,色调灰暗、柔弱,大多属于明度低、纯度低的色彩系统,如江南水乡的灰白色调。

2. 色彩华丽与朴素在建筑及产品设计中的应用

比如紫禁城建筑的色彩运用多根据其功能加以处理。中轴线上主体建筑地位重要，殿堂内天花和梁枋多施青绿彩画，朱红门窗，大量使用金色装饰，以浓墨重彩烘托庄重华贵的气氛。但在帝后休憩娱乐的寝宫里，色彩处理则完全不同。门窗、槅扇、天花通常保持木材本色，内墙为白色粉壁或糊以白纸，装饰物的风格与色彩偏向素朴淡雅，加上室内的红木家具和陈设，整体色调趋向平和宁静。

图4-71 色彩朴素感的餐具

还有日本京都的金阁寺和银阁寺以其灿烂辉煌不仅成为中国唐朝建筑完美的现存版，也使其所代表的华美风格与和服、歌舞伎一起成为日本形象的一组绚丽符号。但与此同时，日本的美学传统里还延伸出了另一个以桂离宫、能乐、茶道为代表的简素风格。

产品色彩设计的华丽与朴素，要根据消费者的使用目的、场合、需求做出相应调整。当然也跟产品所选用的材质有很大关系，一般金属、塑料、玻璃制品会呈现更多的华丽感，而木材、石材、竹艺、布艺、纸艺等产品会呈现朴素的质感（见图4-72、图4-73）。

图4-72 色彩华丽感的摩托

图4-73 色彩朴素感的衣帽架

第三节 色彩通感表达

人的感觉器官是互相联系、互相作用的整体，任何一种感觉器官受到刺激后，都会诱发听觉、嗅觉、味觉等其他感觉系统的反应，这种伴随性感觉在心理学上称为"通感"。运用通感，可以突破人的思维定势，深化设计。

一、色彩的听觉表达

音乐讲究"音色",色彩追求"调子"。自古以来,人们就习惯把视觉与听觉联系起来,把色彩与音乐看作关系密切的统一体。当人们听到美妙的音乐时,常联想到绚烂的色彩。法国作曲家奥利维·马辛说:"色彩对我十分重要,因为我有一种天赋,每当我听音乐或看到乐谱时,会看到色彩。"通常是低音引起深色觉,高音引起浅色觉。心理学家金斯柏格认为,随着钢琴的音调从低向高过渡,就会有黑—褐—大红—深绿—铜绿—青—灰—银灰这种循序的颜色变化。

西方现代派画家,差不多都对色彩与音乐之间的共性做过研究,最为痴迷的要算是康定斯基,他认为强烈的黄色给人的感觉就像尖锐的小喇叭的音响,浅蓝色的感觉像长笛,深蓝色的浓度增加,就像低音大提琴到小提琴的音效。这个形容是针对音色与色彩的关系,以乐器的特殊效果来比喻,非常巧妙。俗话说:"绘画是无声的诗,音乐是有声的画。"这句话简直把色彩与音乐的关系形容得淋漓尽致。

不同的音调以及不同的乐曲,表现的感情是不同的。由于听觉得来的印象往往可以和视觉得来的印象相通,因此,不同的音乐可以翻译成明亮、暗淡、艳丽等不同的色彩。在历史上,就有人把不同风格的作曲家的作品与色彩联系起来。这些颜色几乎成为他们的外化的标志和特征。有人说,莫扎特的音乐是蓝色的,肖邦的音乐是绿色的,瓦格纳的音乐则闪烁着不同的色彩。这些说法虽然有些过于笼统,但却说明了人们在熟悉作曲家的音乐时,完全可以用色彩来诠释。

1. 色彩与听觉

(1) 物理属性

从物理学的角度看,色彩与音乐都是以波的形式传播的,两者都有频率、波长与振幅。但并不是所有频率的光与声都能让人感受到,如人感受不到红外线与紫外线以外的光波,频率太高与太低的声音人耳也不能接收。

(2) 生理属性

从生理学的角度也可以看到两者的联系,色彩与音乐都是人脑对作用于感觉器官的外界刺激的反应。色觉与音乐听觉在大脑皮层上都有相应的感觉中枢,听觉中枢在耳部的颞叶,视觉中枢在脑后部的枕叶。区域间既有各自分工又有相互联系,所以,听觉刺激难免不影响视觉中枢。表现在心理上,就是音乐能引起色彩的通感。人们常将色彩与音乐这对姐妹共同运用于艺术创作与生活中,来营造独具匠心的氛围。

(3) 色彩对应于声音

色彩的声音非常明确,几乎没有人能用低沉的音调来表现鲜明的黄色,或者用高音来表现深蓝。

绿色有着安宁和静止的特性,如果色调变淡,它便倾向于安宁,如果加

深,它倾向于静止,在音乐中,纯绿色表现为平静的小提琴中音。

白色对于我们的心理的作用就像是一片毫无声息的静谧,如同音乐中倏然打断旋律的停顿,但白色并不是死亡的沉寂,而是一种孕育着希望的平静,白色的魅力犹如生命诞生之前的虚无和地球的冰河时期。相比之下,黑色的基调是毫无希望的沉寂。在音乐中,它被表现为深沉的结束性停顿。在这以后继续的旋律,仿佛是另一个世界的诞生。因为这一乐章已经结束了。黑色像是余烬,仿佛是尸体火化后的骨灰。

鲜明温暖的红色和中黄色有某些类似,它给人以力量、活力、决心和胜利的印象。它像乐队中小号的音响,响亮、清脆,而且高昂。

紫色无论在精神意义还是感官性能上总是冷却了的红色。它带有病态和衰败的性质,仿佛是炉渣。紫色在音乐中,相当于一只英国管,或者是一组木管乐器的低沉音调。

明亮的黄色简直有点像"那刺耳的喇叭声",令人难以忍受,暗蓝色则"沉入在包罗万象的无底的严肃之中"。淡蓝色则"具有一种安息的气氛"。

(4)色彩听觉的应用

20世纪50年代就出现了声光结合的色彩音乐会,演奏时利用投影装置,把各种色彩映现在屏幕上。后来又把激光技术运用到音乐会上以及音乐喷泉上,将变幻莫测、色彩绚丽的激光投射到空中,与音乐形象相得益彰,闪烁的色彩与悠扬的音乐把人们带入了扑朔迷离的奇幻世界。

2. 凡·高作品与听觉

后印象派绘画大师凡·高热爱色彩,他打破以形体描绘为主的传统绘画形式,以色彩对比、互补来表现对生活的热爱和主观情感。他的《乌鸦群飞的麦田》这幅画,仍然有着人们熟悉的金黄色,但它却充满不安和阴郁,乌云密布的沉沉蓝天,死死压住金黄色的麦田,沉重得叫人透不过气来,空气似乎也凝固了,一群凌乱低飞的乌鸦、波动起伏的地平线和狂暴跳动的激荡笔触更增加了压迫感、反抗感和不安感,时刻震撼着人们的心灵。欣赏他画中的韵律节奏,从中好像听到了一首首不同凡响、声情激越的变奏曲(图4-74)。

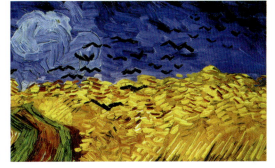

图4-74 变奏曲—乌鸦群飞的麦田

3. 康定斯基作品与听觉

色彩富于音乐感。康定斯基曾经谈及过许多色彩与音乐关系的话语,如"艺术家就是弹琴的手,他有目的地弹奏各个琴键来使人的精神产生各种波澜和反响"等等。

图 4-75 康定斯基的构成作品

康定斯基在年轻时用色华丽奔放,最后更以几何图形与色彩组合开创抽象画风。别人看他的作品可能只为其单纯、精炼、跃然纸上的强烈意志力所迷,但对康定斯基而言,他的每一幅作品都是独特的和声编排,流动颜色下尽是灿烂乐音(见图 4-75)。

4. 学生色彩听觉作业欣赏

学生根据自己对音乐的独特感受,也设计了一些色彩听觉作品(见图 4-76 至图 4-79)。

图 4-76 色彩听觉(吴伟)

图 4-77 色彩听觉

图 4-78 色彩听觉(李翠青)

图 4-79 色彩听觉(袁义)

图4-80 色彩引发味觉　　　　　图4-81 色彩引发味觉

二、色彩的味觉表达

各种不同的颜色，都能引发我们的味觉（见图4-80、图4-81）。这种味觉的产生主要跟我们的生活经验、记忆有关。红色是成熟的颜色，想到西瓜、苹果、草莓会有甜的感觉；黄色，想到菠萝、李子、柠檬等，生活中大多数水果都呈现这种颜色，会有甜中带酸的感觉。（见图4-82）。

颜色有表现美味的强大能力，比如红色可以极大地刺激食欲，它可以体现浓郁香醇、精力充沛、新鲜诱人等美味可口的感觉；黄色所体现的是偏于馨香的美味之感，如甜瓜的味道、奶油的味道、香蕉的味道等；绿色总是洋溢着新鲜娇嫩、清甜爽口的感觉，犹如青苹果的味道，当然绿色也有辛辣味的感觉，如青芥末酱是绿色的，橄榄绿有苦涩的感觉。

蓝色的灵感来自大海，有清爽、冰凉、宁静的感觉，有口香糖的味道；淡紫色有芳香的味道，所以常用于化妆产品包装；褐色，容易让人想到巧克力，口中会淡淡泛着苦味；当食品烤得香喷喷的时候，呈现焦黄的褐色，它也可以表现如咖啡、巧克力、威士忌等食品与饮品的颜色。

在进行产品设计时，可以充分利用人们普遍存在的色味联觉，不同功能的产品，采用相应色彩精心装点，使产品的性质一目了然，刺激消费者的购买欲望。日本是一个注重饮食艺术的国家，食物的颜色比

图4-82 色彩引发味觉

图4-83 日本寿司

图 4-84　色彩嗅觉——辣味　　图 4-85　色彩嗅觉——腥味(郭凤英)　　图 4-86　色彩嗅觉——薄荷味

较广泛,从米饭和面条的白色到三文鱼的橙色,以及黑胡椒和海苔的黑色,真可谓多种多样、五颜六色(见图 4-83)。

三、色彩嗅觉表达

色彩与嗅觉的关系大致与味觉相同,也是从生活经验而来的。根据实验心理学的报告,通常红、橙等暖色有浓烈的香味感,如花香或者果香。绿色有薄荷的清新味道;白色、黄色有奶油的蛋香,黑色和褐色偏苦,偏冷的浊色则有腥臭和腐败的气味(见图 4-84 至图 4-86)。

颜色、气味这些看似飘缈的东西,已经被越来越多的商家看上了,用来作为一些产品的卖点。厨房用品的色彩选择,多为明亮的黄、橙、红等暖色调,将人体的嗅觉和味觉充分挖掘出来,使人心情舒畅增进食欲。

四、设计色彩与通感表达

表 4-2　设计色彩与通感表达

色相	色 彩 通 感			
	听觉	味觉	嗅觉	触觉
红	嘹亮、高亢	甜美、辛辣、浓郁	浓香	火热、滚烫
橙	跳跃、响亮	酸甜、甜美	芳香	温暖
黄	尖锐、清脆	酸涩、辛辣	清香	滑爽、柔软
绿	悦耳、和谐	酸涩、辛辣、爽脆	清香、青草香	湿润
蓝	悠扬、低沉	清凉、辛辣	薄荷香	凉爽、冰冷、丝滑
紫	含蓄、优雅	甘甜、苦涩	幽香	柔滑、柔软
黑	寂静、压抑	苦	枯燥、焦臭	坚硬、冰冷
白	肃静、宁静	甜、辛辣、无味	无味、清香	光滑、平坦
灰	平淡、乏味	无味	烟味	粗糙

第四节 影响色彩喜好的相关因素

色彩喜好的研究已有百余年的历史,美国色彩学家切斯金(Cheskin)认为影响色彩喜好的因素主要有三方面,分别是欲力、自我涉入、威望认同。欲力是指纯粹因个人感情上对色彩的喜恶,是一种本能现象,一种自我放纵的情绪满足。而自我涉入则是一种个人自尊、自重的表达于行为的结果。威望认同是企图使自己与社会领导群相同的心态,也就是说对流行的追随。

图 4-87　儿童喜爱的色彩

一、年龄与性别

实验心理学研究表面,人出生一个月后就对色彩发生感觉,随着年龄的增长、生理发育的成熟以及对色彩的认识、理解能力的提高,由色彩产生的心理影响随之产生。儿童天性活泼好动,因此喜爱视觉冲击力强的色彩,比如简单明快的红、黄、蓝三原色(见图 4-87)。

年轻人是代表青春活力与梦想激情的一个群体,他们普遍受教育程度较高,接受新鲜事物的能力也很强,但有时候会很叛逆,因此对色彩喜好呈现多样性,他们喜欢绿色、蓝色、淡青等颜色,也同样喜欢黑色;中年人阅历丰富,喜欢宁静、稳定的中明度色调;而老年人智慧、宁静而宽容,设计中应尽量采用较鲜明的暖色调、高明度为主的色彩,而非常见的灰色。因为人在 55 岁以后,辨色能力会迅速下降,有些人在 66 岁以后不能分辨黄色与蓝色。

不同的人对色彩的嗜好是不同的,经研究表明,男性冷静从容,逻辑思维能力强,喜欢冷色调、低明度的色彩,如蓝、灰、棕,也偏爱无彩色系,比如黑白灰;女性温和、感性,比较喜欢暖色调、高明度的色彩,如米黄、淡绿、浅紫。

随着年龄的增长,伴随着生活经验和文化知识的丰富,色彩的偏好则来自于生活的联想。比如,儿童的色彩心理主要是受周围环境、食物、玩具、服饰等具体颜色的影响;成年人则较多地根据社会生活实践而抽象的结果。性别、年龄对于色彩情感的表达影响是较为直接的,个体的差异性为色彩的选择提供了更多的方案考虑。

例如,在面对手机色彩的选择上,男性一般会选择庄重、粗犷、大方、凝重的色彩,因为这些色彩所表达的情感能够彰显男子汉的气派;而女性手机色彩则讲究秀美、纤巧,多会使用柔亮、明快的暖调色彩,符合女性的纤细柔和的外表个性和心理需求;而理智型消费者心理比较成熟,对品牌的认知度较高,喜欢追求较高档次的产品,因此,他们所选择的色彩多为典雅、庄重,强调质感。

二、地域文化层次

不同的国家、民族由于地理环境的差异,形成了各自的地域性特色。这种特色经过长时期的发展,造就了该地域人们的生活习惯、风俗习惯和文化信仰等各方面的不同,具体表现在人们的气质、性格、兴趣、爱好等方面,因此,他们对于色彩也会各有偏爱。

处于南半球的人容易接受自然的变化,喜欢强烈的鲜明色;处于北半球的人对自然的变化感觉比较迟钝,喜欢柔和暗淡的色调。同样,地域的差异性,通过知觉和象征联想的方式,使得色彩情感的表达在不同地区有所区别。例如,日本人谦卑而内敛,信奉神道和佛教,认为白色朴实纯洁而真诚,尤其对雪有特殊的感情,他们把多雪的地方称为"雪国",把雪人叫"雪达摩",把美人的肌肤叫"雪肌"。

西班牙属地中海文明的范畴,西班牙在几千年的历史中受到古希腊文明、古罗马文明和阿拉伯文明等多种外来文化的影响,在这种历史与地理环境中形成的西班牙民族性格浪漫、自由、奔放,各种颜色融合在一起,这才是绚烂的西班牙(见图4-88)。

图4-88 绚烂的西班牙

三、个性

奥沙赫在《心理学诊断》一书中写道:不同的个性对色彩的选择也是有所不同的,凡是那些比较理性、善于克制自己情感的人,往往喜爱冷一点的颜色,如蓝色和绿色,而不喜欢红色;相应地,那些感情丰富、个性张扬的人更偏爱暖色或纯度比较高的颜色,如红色和黄色。据此,人们在选择产品色彩时会表现出他的个人情感因素和社会环境因素来。

如今人们更加倾向于具有个性化的色彩组合,渴望在产品的色彩上找到一种新奇的感受和绝妙的体验,从而打造与众不同的效果。作为消费者追求的不仅是产品的功能,而且是产品能否带给其个性的、时尚的需求满足。色彩个性化定位已成为诸多产品和品牌所选择的创新点。通过借助色彩视觉的魅力,将产品的内容和信息传达给消费者,可以引领消费者步入异度空间,畅游其中。

例如,Givenchy(纪梵希)2014春夏女装在巴黎时装周发布,这一季,Givenchy展现了它最嚣张的原始力量,所有模特穿着平底凉鞋,用亮片涂抹的面具脸颊,诉说着对古老部落的崇敬。服装集合了日本和非洲文化,并整合本土传统着装,展示了优雅的运动风。夹克衫、编织皮革吊带、亮片透视拼接礼服等都夺人眼球(见图4-89至图4-90)。

图 4-89　纪梵希时装发布会

图 4-90　纪梵希时装发布会

● 思考题

　　1. 分析红、橙、黄、绿、蓝、紫、黑、白的色彩表情特征。
　　2. 如何将色彩通感应用于产品设计？
　　3. 如何将色彩的冷暖、轻重、华丽、朴素应用于产品设计？

● 课题训练

　　1. 色彩冷暖感的练习。尺寸：20 cm×20 cm，要求：画面构图合理，色彩冷暖关系明确。
　　2. 色彩轻重感的练习。尺寸：20 cm×20 cm，要求：画面构图合理，色彩轻重关系明确。
　　3. 色彩软硬感的练习。尺寸：20 cm×20 cm，要求：画面构图合理，色彩软硬关系明确。
　　4. 色彩华丽与朴素感的练习。尺寸：20 cm×20 cm，要求：画面构图合理，色彩华丽与朴素关系明确。
　　5. 色彩春夏秋冬的练习。尺寸：20 cm×20 cm，要求：画面构图合理，色彩性格表述明确。

第五章 色彩的采集与仿生设计

● 本章要旨

　　色彩采集与重构是培养创造性运用色彩的重要手段,以自然色彩、人文传统色彩和艺术大师作品为主题,去探索如何解构自然、社会和人三个领域的色彩精华片段。

　　从色彩采集与重构到产品色彩仿生,即从二维走向三维,将平面色彩的组合技巧、搭配原理应用在三维产品上,是我们学习色彩的最终目的。

第一节 色彩的采集与重构

　　色彩采集是色彩设计前期构思不可缺少的过程,它是搜集、分析、归纳、总结等过程的综合,是设计色彩的来源与依据,对自然、人文色彩准确的分析与提炼,并将提炼出的色彩加以秩序化、科学化和艺术化的处理,是提升我们色彩创意能力的有效手段。

　　一、自然色彩的采集与重构

　　1. 植物色彩的采集与重构

　　《天工开物》记载:"霄汉之间,云霞异色,阎浮之内,花叶殊形。天垂象而圣人则之。以五彩彰施于五色……"大自然美丽的色彩是产品色彩借鉴的最直接来源。由于人生活在自然中,来自自然色调的配色和连续性,就成为人视觉色彩的习惯和审美经验(见图5-1)。

　　自然色彩是自然发生而不依存于人或社会关系的纯自然事物所具有的色彩。无论是日月星辰、花草树木,还是昆虫鸟兽、海底生物……这些来自生态领域的色彩,可以说非常亲切并且具有很高的接受度,可以为我们的设计带来持续不断的新想法。我们常说艺术来源于生活却高于生活,所以设计中的色彩往往依托于自然,但却比自然中的色彩更美,更适合人的审美心理(见图5-2、图5-3)。

第五章　色彩的采集与仿生设计

图5-1　自然色调

图5-2　色彩采集与重构(雏菊)

图5-3　色彩采集与重构(蘑菇)

2. 昆虫及海底生物色彩的采集与重构

我们在采集自然色彩时,一般是用相机或者绘画的手段,将采集的局部或细节记录下来。然后将实景中的色彩进行分析,从中提炼出有代表性的几种色彩,将其按照色相、明度、纯度的变化规律有秩序地排列。将采集的色彩进行新的构成时,要注意色彩面积和色彩关系的合理配置,在保持原有画面主色调不变的情况下,形成新的表现形式和风格(见图5-4~图5-7)。

图5-4 蝴蝶色彩采集　　　　　　　图5-6 海洋裸腮动物色彩采集

图5-5 蝴蝶色彩重构　　　　　　　图5-7 海洋裸腮动物色彩重构

3. 学生自然色彩采集与重构作业(见图5-8、图5-9)

图5-8 自然色彩采集与重构(马欢)

图 5-9　自然色彩采集与重构（高伟）

二、人文色彩的采集与重构

古往今来，不同国家、地域、民族的人们创造了灿烂多姿的文化，从各种工艺美术到不同风格的雕塑、建筑，都成为我们借鉴的素材。下面选取几个有代表性的人文艺术种类，分析其色彩设计的特色，并以案例的形式展示色彩的采集与重构。

1. 唐卡色彩采集与重构

藏传佛教的唐卡艺术历史悠久，在施色方面，有独特的讲究，重彩底色约分为红、黑、蓝、金、银五种，画面富贵典雅，技艺十分精湛。唐卡的制作工艺对色彩及颜料的使用都自成特色，在东方绘画艺术中独树一帜，也是雪域高原文明中璀璨夺目的瑰宝（见图 5-10、图 5-11）。

图 5-10　唐卡色彩采集　　　　　　　　图 5-11　唐卡色彩重构

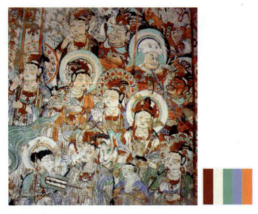

图5-12 敦煌壁画色彩采集

图5-13 敦煌壁画色彩重构

图5-14 故宫建筑色彩采集

图5-15 故宫建筑色彩重构

2. 敦煌壁画色彩采集与重构

敦煌壁画是中国古代石窟壁画的代表,其色泽优美明快,它继承了传统绘画色彩的象征性与装饰性,创造了敦煌艺术独特的色彩美。敦煌壁画使用的颜料比较多,有无机矿物质颜料、有机植物颜料、人工合成颜料等。虽历经千年,但保存完好,历经不同的朝代,在色彩表现形式上也呈现出不同的风貌,为现代设计提供了大量可以借鉴的元素(见图5-12、图5-13)。

3. 故宫建筑的色彩采集与重构

故宫不仅在总体规划、单体建筑设计等方面取得了极高的艺术成就,在建筑色彩运用方面也堪称中国传统建筑艺术的代表。故宫的色彩设计中广泛地应用对比手法,造成了极其鲜明和富丽堂皇的总体色彩效果。人们经由天安门、午门进入宫城时,沿途呈现的蓝天与黄瓦、青绿彩画与朱红门窗、白色台基与深色地面的鲜明对比,给人以强烈的艺术感染(见图5-14、图5-15)。

4. 学生人文色彩采集与重构作业（见图5-16至图5-18）

图5-16　插画色彩采集与重构（陶洪伟）

图5-17　生活用品色彩采集与重构（王鉦然）

图5-18　生活用品色彩采集与重构（张雪）

三、大师作品的采集与重构

采集与重构大师作品就是借助一些在色彩方面有辉煌成就的艺术大师,采集其作品中的典型色彩,再进行主题创作与编排,形成与艺术大师有相同艺术格调,并具有一定创新感的设计作品。通过与大师作品的对话,认识他们艺术创作的心路历程,从而认识第二性色彩"人化自然"的本质,使色彩的重构研究超越色彩技术的层面而进入审美的境界。

1. 列奥纳多·达·芬奇(Leonardo da Vinci)

Leonardo da Vinci 是欧洲文艺复兴时期,象征人类智慧的意大利画家、科学家。达·芬奇的艺术作品不仅能像镜子似的反映事物,而且还以思考指导创作,从自然界中观察和选择美的部分加以表现。壁画《最后的晚餐》、《安吉里之战》和肖像画《蒙娜丽莎的微笑》是他一生的三大杰作。这三幅作品是达·芬奇为世界艺术宝库留下的珍品中的珍品,是欧洲艺术的拱顶之石。

作品欣赏:《蒙娜丽莎》

《蒙娜丽莎》是棕褐色调,略带青绿色相,色彩简洁而沉静,朴素而凝重。单纯浑厚的色调与人物沉静内敛的精神气质相得益彰;深暗的衣饰、迷蒙的背景将人物脸庞及双手衬托得响亮动人(见图 5-19、图 5-20)。

2. 文森特·威廉·凡·高(Vincent William van Gogh,1853—890)

荷兰后印象派画家。他是表现主义的先驱,并深深影响了 20 世纪艺术,尤其是野兽派与德国表现主义。凡·高的作品,如《星夜》、《向日葵》与《有乌鸦的麦田》等,现已跻身于全球最著名与昂贵的艺术作品的行列。1890 年 7 月 29 日,凡·高因精神疾病的困扰,在美丽的法国瓦兹河畔结束了其年轻的生命,是年他才 37 岁。

"我从自然中学得处理色调的秩序与正确性。我探讨自然,为的是不做出傻事,为的是求得合理;而对于我的色彩,只要在画布上

图 5-19 《蒙娜丽莎》色彩采集

图 5-20 《蒙娜丽莎》色彩重构

图 5-21 《星月夜》 色彩采集　　　　　　　　　图 5-22 《星月夜》色彩重构

看起来美丽,一如它在自然中的,那么我便不太在乎它是否一模一样了。"

——凡·高语录

作品欣赏:《星月夜》

《星月夜》中,黄色星云回旋宛如一条巨龙不停地蠕动着,暗褐色的柏树像一股巨形的火焰,由大地的深处向上旋冒……所有的一切似乎都在紫色的天空中回旋、转动、烦闷、动摇,在夜空中放射最绚丽的光彩(见图 5-21、图 5-22)。

3. 皮埃尔·奥古斯特·雷诺阿(Pierre-Auguste Renoir,1841—1919)

他是印象派画家,出生在法国巴黎一个穷裁缝家里。少年时的雷诺阿便被送到瓷器厂去学习手艺,但画瓷器和画屏风这项工作使他产生了对绘画的兴趣。而后出于对绘画的兴趣,雷诺阿便到美术学校学习绘画。在那里,他结识了克劳德·莫奈,从此便走上印象主义的道路。

雷诺瓦以画人物出名,尤以画甜美、悠闲的气氛还有丰满、明亮的脸和手最为经典。印象派中雷诺瓦的特色在于描绘迷人的感觉,从他的画作中你很少感觉到苦痛或是宗教情怀,但常常能感受到家庭的温暖。

作品欣赏:《香格里拉长廊》

在棕绿色林荫坡道上,穿黑色西服的男人充满着友善,绅士地挽着穿着白色连衣裙的优雅女子。整个画面呈现黄绿色调子,纯度适中,尤其少女穿着的白色裙子在暗褐色灌木背景下显得非常突出,她看着旁边欲拒还迎,恰到好处地表达了上流社会女子的高贵与矜持(图 5-23、图 5-24)。

图 5-23 《香格里拉长廊》色彩采集

图 5-24 《香格里拉长廊》色彩重构

4. 达利（Salvador Dali，1904—1989）

在超现实主义画派中，达利比其他画家更加声名显赫，或者可以说"臭名昭著"——这不仅仅因为他的那些想象力丰富得令人震惊的画面，更因为他那古怪得让人侧目的形象和行为。他在画布上"做梦"，表现性、战争、死亡等非理性主题。他撰写《萨尔瓦多·达利的秘密生活》，装腔作势地进行各种活动……总之，这个西班牙人的言行举止连同他的艺术，已共同构成了超现实主义的特别景观。

作品欣赏：《记忆的永恒》

作于1931年的油画《记忆的永恒》典型地体现了达利早期的超现实主义画风。画面展现的是一片空旷的海滩，海滩上躺着一只似马非马的怪物，有枯死的树和显得软塌塌的钟表，好像这些用金属、玻璃等坚硬物质制成的钟表在太久的时间中已经疲惫不堪了。画面整体色彩丰富，明暗分明，棕黄色背景下，蓝色天空与橙色柜子色彩对比强烈（见图5-25、图5-26）。

图 5-25 《记忆的永恒》色彩采集

图 5-26 《记忆的永恒》色彩重构

图 5-27 《围绕着鱼》色彩采集　　　　　　　　图 5-28 《围绕着鱼》色彩重构

5. 保罗·克利(Klee P. 1879—1940)

克利貌似儿童的绘画中充满了冷静、精辟、透彻的"建设性意志",探索真理是他一生中坚持不懈的原动力。克利的绘画风格独特,奇妙地融合了天真与成熟、色彩与音乐的感觉,既神秘又抽象,既有理性的架构又充满感性的表现。

"艺术并不呈现可见的东西,而是把不可见的东西呈现出来。"
——克利语录

作品欣赏:《围绕着鱼》

画面形式简洁、色彩和谐,充满儿童画趣味,洋溢着音乐的律动美。用线条精确描绘的鱼似乎在水中游动,它隐喻着人类祖先的某些特征,象征早先基督造物主的地位;对应着红色箭头的人也许象征着人类的良知,其他图像预示着自然、太阳、月亮以及人类进化的历史。看似随意充满灵性的抽象图形和符号,不只是形式与内容、线条与色彩,他要探寻的是表象背后的本质,是生命、是宇宙、是超越、是演进(见图 5-27、图 5-28)。

6. 保罗·高更(Paul Gauguin. 1848—1903)

高更与塞尚、凡·高同为美术史上著名的"后印象派"代表画家。由于起伏多变的生活境遇,以及同现实不可解决的矛盾冲突,使他的作品思想内容比较复杂,甚至难于理解。他的作品主观感受强烈,色彩浓郁,内容很多都是描绘塔希提岛上原住居民的风貌。画面用笔粗犷,追求东方绘画的线条,色彩强烈而单纯,具有很强的装饰性。

图 5-29 《塔希提的年轻姑娘》色彩采集

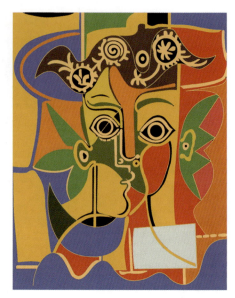

图 5-30 《塔希提的年轻姑娘》色彩重构

作品欣赏:《塔希提的年轻姑娘》

1891 年,高更创作的肖像画"塔希提的年轻姑娘"是一幅真正的杰作。他喜爱塔希提妇女的那种粗野但却健康而强烈的美,他喜欢她们的天真、直率的性格,他欣赏她们肌肤上的炙热而又丰富的色调。形象上没有丝毫抽象因素,每一根线条,每一个调子都充满着赞美和喜悦。

高更那种绝望的、悲哀的调子,在这幅画上已全然消失。他在远离文明、远离首府巴比埃城的森林之中,重新获得了平静、人性和快乐。随着欢乐,他重又找到了准确的明暗对比调子和安稳的(而不是像从前那样狂乱的)色彩和谐。褐黄色的皮肤、蓝黑色的头发、青紫色的衣服(稍被几块玫瑰色和白色所间隔),画面上半部为橙黄色,下半部为红色,散布着一些绿树叶的明亮背景。甚至某些结构上、比例上、体积表现上的缺陷,也竟成了一种难能可贵的东西,因为它们反映了表现手法的新鲜和生动,反映了艺术家创作的无拘无束(见图 5-29、图 5-30)。

7. 巴勃罗·毕加索(Pablo Picasso. 1881—1973)

毕加索是立体派的创始人,是 20 世纪最伟大的艺术天才。他的艺术生涯几乎贯穿了一生,作品风格丰富多彩,后人用"毕加索永远是年轻的"说法形容他多变的艺术形式。毕加索绘画的主要趋势是丰富的造型手段,即空间、色彩与线条的综合运用。

作品欣赏:《梦》

这件作品被认为是毕加索对精神与肉体的爱的最完美的体现。作品中一位美丽的金发女孩正靠在沙发之上睡觉,她仿佛正在做着美妙的梦,面部安详、柔和,洋溢着幸福的表情,让人不禁也有睡欲的感觉。她的脸被从中截开,身体比例不是很协调,上下半部过于窄小。两个用线条描绘的宽大

图 5-31 《梦》色彩采集

图 5-32 《梦》色彩重构

的手臂置于椅子的两个扶手而向身前耷拉着。显得那么的无力,完全进入睡的状态。

她上衣用几个淡绿色线条勾勒出来,两个圆滑、挺拔的乳房丰满诱人,真实展现了女性身体的质感。她脖子上的项链采用红与黄的对比,显得那么的突出,给人视觉冲击。整幅作品色调鲜明,用笔直接,线条的使用,充分展现出女性身体的曲线之美,对比色、补色的运用都恰如其分,从而营造出一种完美的梦的氛围(见图 5-31、图 5-32)。

8. 居斯塔夫·克里姆特(1862—1918)

生于维也纳,是一位奥地利知名象征主义画家。他创办了维也纳分离派。克里姆特的画作特色在于特殊的象征式装饰花纹,并在画作中大量使用性爱主题。他强调个人的审美趣味、情绪的表现和想象的创造,他的作品中既有象征主义绘画内容上的哲理性,同时又具有东方的装饰趣味。注重空间的比例分割和线的表现力,注重形式主义的设计风格。他那非对称的构图、装饰图案化的造型、重彩与线描的风格、金碧辉煌的基调、象征中潜在的神秘主义色彩、强烈的平面感和富丽璀璨的装饰效果,使画面弥漫着强烈的个性气质,对绘画艺术和招贴设计产生了巨大而又深远的影响。

作品欣赏:《吻》

这是一幅装饰性壁画,画中大量使用了金片、银箔等装饰性要素,使画面看上去熠熠生辉、金光闪闪。在这种金色的背景下,一对恋人在开满鲜花的柔软草地上,热烈拥吻。男人的双手轻柔而充满爱意地抱起了女人的头,正富有激情地吻着她的脸。女人的左手握着男人的右手,闭着眼睛,沉浸在无尽的幸福和浪漫的想象中。

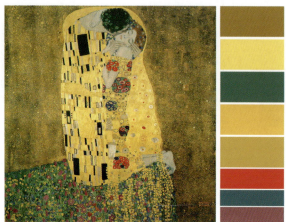

图 5-33 《吻》色彩采集　　　　　　　　　图 5-34 《吻》色彩重构

画中的男子乌黑的头发，黝黑的皮肤，突出了男子的健壮和阳刚之气，而女子白皙的皮肤和红润的嘴唇显示她的娇柔和美丽。男人和女人身上充满了各种各样的图案纹样，除了女人有完整的身体曲线外，男人则完全处于这些图案的包围中。而这些长方形、螺旋形、圆形的各色图案有着很强的装饰效果，也充斥着神秘的象征意义。

这种情爱在这种金黄色彩的衬托下，在鲜花和各色图案的包围中，让人没有一点邪念和粗俗的感觉，将人从一种世俗的观念和道德的约束下解脱出来，只感到一种温馨、浪漫、富有激情的生命冲动（见图5-33、图5-34）。

第二节　色彩采集与产品色彩仿生

德国著名设计大师路易吉·科拉尼曾说："设计的基础应来自诞生于自然的生命所呈现的真理之中。"这话道出了自然界是蕴含着无尽设计宝库的天机。人类是自然之子，我们虔诚地吸取自然母亲给予我们的营养。这种汲取，是由外表模仿到深入寻求规律的过程，是从直接搬用到渗透于心灵感悟的过程。悉心观察自然界的面孔，虔诚地体味自然的神韵，感受大自然赐予我们的清新与实在，是我们色彩创造能力得到强化的有效途径。

先期我们进行了大量的色彩采集与重构训练，有对自然、人文物像的采集，也有对绘画大师作品的采集，但都仅限于二维平面。在遵循色彩的对比与调和的形式美法则基础上，基本掌握了色彩的采集与配色重构技巧。产品设计是立体的艺术，因此我们要逐渐地从二维走向三维，将平面色彩的组合技巧、搭配原理应用在三维产品上。

一、色彩仿生设计理念

师法自然的仿生设计，可以增进人类与自然的和谐关系。对设计师而言，自然界是个取之不尽、用之不竭的"设计宝库"。诸如无生命的山川河流，有生命的花草树木、飞禽走兽，都以其绚丽迷人的色彩让我们留恋。

图5-35 汽车色彩仿生设计　　　　　　图5-36 汽车色彩仿生设计

在自然界中存在着的千姿百态的色彩组合,探索和发现它们独特的色彩规则,将它们表现出的极其和谐与统一以及斑斓物象本身的对比与调和关系,运用于色彩设计中即为色彩仿生设计(见图5-35、图5-36)。

二、色彩仿生设计法则

在产品的整体外观设计中,色彩就像容器中的水,色彩不能脱离形态,脱离了形态,色彩就会变得抽象而孤立。产品的仿生设计在形态上是对生物的提炼和抽取,因此色彩使用需要配合产品形态,提升形态的语意说明能力,来表达产品设计的核心思想。

三、色彩仿生设计案例分析

1. 迷你车载冰箱设计

(1) 设计灵感来源

提取大自然清晨树叶和露珠的造型元素,设计成抽象仿生形态的树叶样式,意在赋予产品生命活力。这种特征赋予仿生产品以生命的象征,让产品回归自然,建立了人与机器、自然对话的平台,这种共生的哲学观合理地构建人造自然和生态自然之间的和谐,增进了人类和自然的统一(见图5-37)。

(2) 设计方案展示

现代设计师常在工业产品中融入这种自然颜色,使生命的神秘性和多样性能够在产品中得以延续。通过颜色的调整和改变以增加自然清新的产

图5-37 树叶、露珠与青虫

品情调。在设计的过程中,要不断地进行色彩的推敲,最终确定色彩方案(见图5-38至图5-45)。

图5-38 色彩设计草案

图5-39 色彩设计草案

图5-40 色彩设计草案

图5-41 色彩设计草案

图5-42 色彩设计草案

图5-43 色彩设计草案

图5-44 色彩设计草案

图5-45 车载冰箱色彩设计方案

在选用颜色时,还考虑到结合塑料——时尚、可爱的特点,通过对塑料的用心选择、色彩的精心搭配和功能的合理配置表现了一种对人性的关怀,消除疲惫、压抑感,增加生活的乐趣。

2. 酒精测试仪设计

(1) 设计背景

警用酒精检测仪,是专门为警察设计的一款执法的检测工具,执勤民警可用来对饮酒司机的饮酒多少来进行具体的处理,有效减少重大交通事故的发生。也可以用在其他场合检测人体呼出气体中的酒精含量,避免人员伤亡和财产的重大损失。

(2) 色彩分析

近几年交通事故的频繁发生,在酒精检测方面,国家不断地投入大量资金研发高科技、高性能的检测工具。测试仪属警用设备,而且与嗅觉有关,经过特殊训练的狗,像警犬、军犬等,都可用于侦缉和传递各种信息。因为狗的听觉、嗅觉特别灵敏,据测量,人的嗅觉细胞一般只有 500 万个,而狗可以达到 2 亿 2 千万个,能分辨大约 2 万种不同的气味。

还有我们不太熟悉的北极熊,它们的视力和听力与人类相当,但它们的嗅觉却极为灵敏,是犬类的 7 倍,因此我们提取犬类、北极熊的白色、黑色、灰色来构成产品的色彩系统,象征着高科技、超高灵敏度同时,赋予产品以严肃、公正、理智的感觉,具体色彩方案见图 5-46、图 5-47。

图 5-46 色彩设计草案

图 5-47 酒精测试仪色彩设计方案

3. 老年人电子娱乐产品设计

(1) 设计背景分析

随着年龄的增长,任何人对色彩的敏感度都将不可避免地降低,而且,这种变化是有章可循的。对于没有任何眼病的老人来说,在视力下降的过程中,他们会出现混淆黄色和绿色、蓝色和绿色、橙色和黄色的问题。究其原因,是眼睛晶状体的衰老,使其密度增加,因而容易将深色看得比较淡。另外,老人的反应能力也会随大脑的衰老而变差,将颜色混淆。一些疾病更容易让老人产生颜色识别障碍。

白内障是一种常见的老年眼病。一项研究表明,在我国有60%的60岁以上老人都患有该病。这些人特别容易将白色误看作黄色,甚至棕色,对青色和黑色也难以区分。而患有视网膜萎缩黄斑变性的老人,会将浅色看成深色,严重出血的则看什么都是"万里江山一片红"。

图 5-48 蜗牛色彩

目前,老年电子产品的色彩,很单调、沉闷,多采用科技色较强的颜色,忽略了老年人对于色彩的相关认知。尽管老人对色彩的辨别能力下降,但老人对橙色和红色还是比较敏感。因此,老年人电子产品设计,不妨进行一场"颜色革命"。

(2) 设计方案

注重增强可识别性原则,简化产品操作任务的结构原则,注意老年人的限制因素的无障碍设计原则,考虑到易出错的提供反馈原则以及宽容与帮助的原则进行设计。以"蜗牛"为原型,岁月流逝,时光慢走。

图 5-49 色彩草图

通过前期对老年人生理、心理特征的调查,老年人在电子产品色彩的选择上,主要偏重属于中性、稳重、典雅的色彩,色彩度不要太高,因此色彩设计遵循仿生设计原则,仿生蜗牛的色彩,从奢华的浅咖啡色到轻盈律动的橙色分别供给不同审美心态的老年人(见图5-48至图5-52)。

图 5-50 色彩方案

图 5-51 效果图展示一

图 5-52 效果图展示二

● 思考题

　　1. 色彩采集的途径有哪些?

　　2. 什么是色彩仿生设计?

　　3. 阐述色彩采集与色彩仿生的关联性。

　　4. 搜集产品设计类图片,根据其功能、使用环境、使用人群,来分析其色彩搭配的规律。

● 课题训练

　　1. 自然色彩的采集与重构。尺寸:20 cm×20 cm。要求:利用摄影记录瞬间,把握自然界色彩的微妙变化,提升作品的审美性。

　　2. 人文色彩的采集与重构。尺寸:20 cm×20 cm。要求:搜集雕塑、建筑、壁画、广告、招贴等人文设计作品,提取典型色彩进行再设计。

　　3. 大师作品的采集与重构。尺寸:20 cm×20 cm。要求:采集绘画大师作品中的典型色彩,进行主题创作与编排,并具有一定创新性。

　　4. 搜集一些色彩仿生设计作品,并分析其色彩构成的原理。

第六章 产品色彩设计程序

● 本章要旨

本章通过色彩调研、定位及色彩设计意象分析,明确色彩设计的整体流程,赋予产品更具魅力的外表,更好地阐释产品本身的功能及使用方式,达成人与产品的和谐共融。

色彩是一种富有象征性的形成媒介,色彩用于产品,犹如衣服用于人类,对产品的风格有决定性的影响。作为一名设计师,我们应该认识到,产品色彩设计不仅是产品设计过程中的一个环节,而且是非常重要的一个环节。色彩设计并不是凭空臆想出来的,而是要依据大量的市场调研,从实践中而来。通过市场信息的收集整理得出科学的结论,确定产品色彩设计定位,优化色彩设计方案,最终应用于具体的产品设计中。

第一节 产品色彩设计程序概述

我们知道,要做好一件事情,往往要制定合理的计划和实施计划所需的相应的程序,从而使所要做的工作有条不紊地展开,最后达到预期的效果和目标。同样,产品色彩设计也是如此,除了用正确的设计理念来指导设计行动外,还需要一个与之相适应的、科学合理的设计程序来指导色彩设计(见图6-1)。

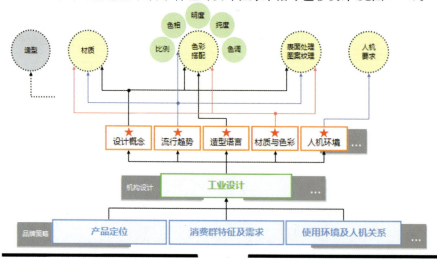

图6-1 产品色彩相关元素

一、产品色彩设计的基本原则

1. 产品决策导向性原则:产品决策是整体产品的市场针对性策略,包括产品属性、品牌策略、包装策略等方面,决定了产品的基本属性和商业价值。
2. 功能性原则:功能为主,表达功能。
3. 环境性原则:人、机、环境相协调。
4. 工艺性原则:充分考虑到材料表面肌理及工艺对产品可能产生的影响。
5. 嗜好性原则:不同人群、国家(地区)对色彩的爱好和禁忌以及每年色彩流行趋势预测。

二、产品色彩设计程序

1. 产品色彩调研

这是产品色彩设计的重要一环,历来受到色彩专家及设计师的重视,不同国家和地区的传统色彩及色彩文化发展状况,色彩应用等研究,都要以色彩调研为基础。只有经过广泛细致的色彩调研,掌握第一手资料和数据,才能使色彩研究结果可信,具有应用价值。

2. 产品色彩定位

就是企业为了使自己的产品在市场和目标消费者心目中占据明确的、独特的和深受欢迎的地位而做出的产品色彩决策。实际上就是我们在构思一件产品时,除了它的使用功能、基本结构特点外,应当明确该产品使用的对象、使用的环境,适应何种文化的消费群体等基本情况,然后根据消费者的意向确定出他们喜爱的产品颜色。

3. 产品色彩设计

这是整个产品设计中从无形的概念向视觉化、实体化转化的一个非常重要的过程。建立产品配色方案与感性语意词映射关系,是设计师执行调查和定位结果的非常重要的方法和指导思想。对于产品语意性配色,要根据色彩联想和色彩心理的作用依靠广泛的社会调查和设计经验来确定。用量化方法将意象与配色方案的对应关系表达出来,并根据意象指标推荐出具体的配色方案。

4. 产品色彩营销

产品色彩营销就是要站在消费者的角度,根据消费者对不同色彩的不同心理诉求来选择相对应的色彩,让产品具有高情感化的特质,并成为与消费者沟通的桥梁,最终让产品赢得消费者的欢心。

企业可以根据产品本身的特质,选择不同的色彩,这样就能够给予产品具有明显区隔于其他产品的视觉特征,让产品对消费者更有诱惑力,刺激消费者的视觉神经,并增强消费者对产品形象的记忆。就如"苹果"的白,"可乐"的红以及"索尼"的黑等等。

第二节　产品色彩调研与定位

一、产品色彩调研

色彩作为产品设计中的重要设计元素之一,应是设计师在基于深厚理论基础的指导下,通过深入调查消费人群,结合相关领域的发展趋势而得出的结论。设计师在设计产品色彩时要准确把握色彩的设计原理,以产品为根本,以用户为目标,以感性工学为依据,赋予产品具有魅力的外表(见图6-2)。

图6-2　色彩的魅力

在消费者研究中,根据调研侧重点的不同,我们可以从以下几方面着手展开研究工作:

(1) 消费者需求研究。
(2) 消费者习惯研究。
(3) 消费者行为及生活形态研究。
(4) 消费者满意度研究。

在产品研究中,产品色彩扩展关联到很多问题,因而要全面而合理地评测和解释色彩的应用问题,我们需要研究以下内容:

(1) 产品性能研究。
(2) 产品使用环境研究。
(3) 相关类别的知名品牌产品测试研究。

二、产品色彩定位

关于色彩的选择,有很多差异性因素,比如,不同的时代背景下,产品色彩的流行是不同的;不同的地域和民族对色彩的认同也存在差异,不同属性的产品也需要有不同的色彩进行区分;而在企业中,还要考虑企业的品牌形象问题。面对这些不同和差异,企业在产品开发时,要充分考虑各方面的因素,制定详细的色彩定位策略,正确引导设计师赋予产品合适的色彩。

1. 根据本产品发展阶段定位

产品的生命周期分为四个阶段:导入期、成长期、成熟期和衰退期,不同阶段色彩设计策略不同。前两个时期,配色主要突出产品的功能特点,形象

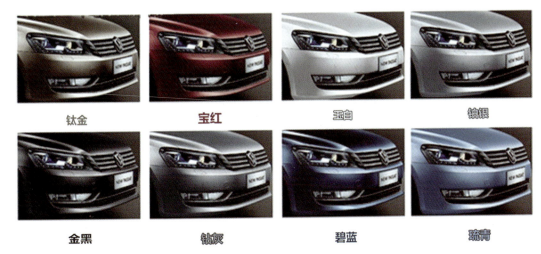

图6-3 汽车色彩设计

清晰易于辨认,有助于扩大认知度。后两个阶段,色彩设计采取提起关注和挖掘市场潜力的策略,可以用修改色彩设计体系方式延长产品线,如:增加色彩方案,采用流行色等。

2. 根据产品属性定位

色彩设计与产品的属性关系十分密切,使色彩配置与产品的形态、结构、功能要求达到和谐统一,是色彩设计成功的重要标志。比如汽车的色彩设计,目前颜色已成为区别汽车造型关键的要素之一(见图6-3)。消费者在选购车型色彩时会考虑和身份符合,选择商务车型的消费者自然不会选择张扬的红色和年轻的绿色,而选择家用车型的年轻消费者往往也不会选择传统的黑色和单调的白色;经济型轿车市场定位为收入稳定的普通消费者。

因此经济型汽车颜色一般比较鲜艳、时尚;中档车型中,鲜艳、夸张的颜色明显减少,这一价位段大致为中档轿车、SUV等车型,所以所选颜色应比一般经济型用车略有收敛,但又不宜过分凝重;高档车一般集家用、商用于一身,所以颜色比较沉稳,以黑、白、银色为主。

3. 根据消费者定位

产品色彩设计成功与否取决于消费者是否感知和认同它所传递的信息,设计师往往与消费者的生活背景不同,经历不同,所以设计师首先必须通过各种手段了解用户群体的年龄、性别、职业背景、教育经历、生活习性等,以及对色彩的普遍认知体验与心理期待,并基于这些调查进行色彩定位。

当然,不同的色彩定位,所表达的情感也不同。比如,红色定位在儿童范围内,是指儿童蓬勃,有朝气;若红色定位在中年人的范围内,则是因为红色给人一种精力充沛、异常活跃的感觉。不同的产品,对色彩的采用需要进行准确的定位。

4. 根据企业整体形象定位

产品色彩是企业品牌形象战略的重要组成部分,因此产品色彩定位必须要考虑企业品牌的整体形象。色彩有联想和象征的功能,专用色彩的采用会让消费者可以通过色彩联想到产品或公司,从而产生了对企业商誉的认同和品牌信誉的认可。

具体来说,色彩在企业形象中发挥的作用主要体现在企业的标准色。标准色是企业选用某一种特定的色彩或某一组色彩系统,运用于该企业所有视觉传达的媒体中,透过色彩所制造的知觉刺激于反映,以突出企业的经营理念或产品的内容特质,让色彩成为强化企业形象的有力工具(见图6-4)。如法拉利公司的红象征着活力、热情,IBM公司的蓝色象征着智能与高科技,资生堂公司的淡紫色象征着优雅与端庄。

同时,企业可以通过产品的色彩透露企业内部文化及精神。一个成功的企业在其文化建设上往往也是十分成功的,这种文化的精髓又会渗透到企业的管理、营销、服务等各个方面,产品的色彩在一定程度上又会表现出与这些因素的部分联系,因为在企业形象策划中,色彩是一个具有特别重要意义的因素,而这种企业形象设计又常常注入了企业文化内容。所以,产品色彩不仅仅在外在形象上起到一定程度的视觉冲击,同时也反映了企业精神。

图6-4　企业色彩

5. 根据流行时尚定位

(1) 流行色定位产品色彩

随着全球化进程的加快,世界范围内的文化交流与融合也日益增多,导致了地区性的、局部传统文化差异的影响力逐渐减小,人们对色彩好恶与偏爱的自由度也越来越大,在色彩趣味上的求变、效仿、从众与趋时这些一般的心理活动就更容易在色彩选择上发挥作用。从宏观上看,以市场导向的流行色方案将会起到引导消费的作用。

流行色能够满足消费者注重人性化的心理需求,和谐的流行色彩是解决消费者对产品产生视觉疲劳问题的有效途径,也是满足心理需求的必要途径之一。所以,合理地运用色彩能够加深消费者对产品第一印象的问题,使产品色彩更好地迎合消费者的心理需要。

流行色彩的情感是决定设计师设计方向的重要因素。流行色具有新颖、时髦、变化快等特点,且迎合了消费者的审美心理需求,故对消费市场起到了一定的引导作用。设计师的工作也是引导时代的前沿,迎合消费者的审美心理需求。所以,流行色是设计师进行色彩设计时的重要参照标准,故流行色的色彩情感是引导设计师进行色彩定位的主要方面,对设计师有着很大的引导作用。

色彩流行趋势可以通过时尚杂志、电脑网络、流行色发布会(巴黎时装周、米兰家具设计展)等收集与色彩相关的感性语意词,再配合问卷针对用户进行认可度调查,提取出符合产品特质的语意词,比如高贵、舒适、典雅、纯朴等,将筛选出来的语意词进行精简,供后期设计时使用。

(2) 2014 流行色分析

时尚总是轮回的,每一次的循环与回归都预示着下一季潮流的卷土重来,2014 年,最流行什么颜色呢?

1) 海洋蓝

海洋蓝是 2014 年不退色的潮流,2014 年的海洋蓝,更偏向于金属的淡淡光泽感,少了几分低调,平添更多华贵的气质(见图 6-5)。

2) 黄与红

这一系列是大地色系的变异,这是很热情、温暖的颜色,比较有亲和力(见图 6-6)。

3) 白加黑

无需多说,黑白是经久不过时的颜色,无论在哪个年代,有这两种颜色撑场面,相比也不会逊色太多。感觉黑色"鸭梨山大"的,可以选择深灰色减轻负重感(见图 6-7)。

4) 富贵金

2014 年大热的一款颜色,模特儿们还勉强能撑起这么华美的颜色,像一般路人穿这种颜色,估计是"hold 不住"的,一股浓浓的土豪感(见图 6-8)。

图6-5 华贵海洋蓝

图6-6 拉丁红黄

第六章 产品色彩设计程序 141

图 6-7 纯净黑白

图 6-8 魅惑土豪金

第三节 产品色彩设计

色彩调查分析与定位后,设计师要根据前期调研的结果进入到具体的产品色彩造型设计阶段。已知色彩感知是一个极其主观的过程,对色彩感知的描述是主观的、模糊的,对于感知的描述如何转化成客观量化的结果,有效地表达对各个阶段的色彩感知,是需要解决的重要问题,因此本节的产品色彩设计内容主要探讨产品色彩感知意象匹配和色彩意象语义的转换问题。

一、产品色彩感知意象匹配

产品色彩造型设计是整个产品设计中将产品从无形的概念转向有形的、视觉化的实体过程。这个过程一般可以解释为:消费者把自身的需求信息传递给设计师,设计师通过对信息的接收、整理、加工、提炼,然后以配色方案的形式展现在消费者面前,也就是设计语义学的编码和解码的过程。

在设计过程中,设计师应该始终建立以消费者为中心的设计理念,把消费者对产品的感知意象融入设计过程中。设计师在确定所需传达的语码内容后,用造型上的"暗喻、明喻、类推"等设计手法使语码内容具体化,强调以形态、色彩、质感的类比性和相异性增加产品形态的可读性、注目性和相宜性。即设计师是意象解释的主动者,而消费者是被动接受者,但消费者同时也是最终的评定者,因此,设计师一定要符合或者引导消费者的思想意识,达到色彩意象的有效匹配将是产品色彩设计的关键(见图 6-9)。

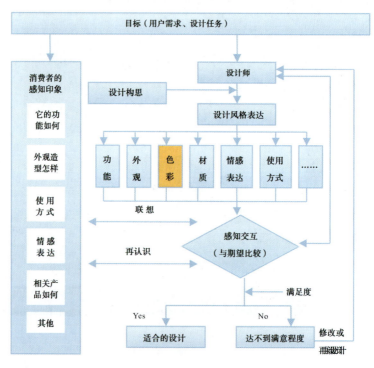

图 6-9 消费者与设计师的感知意象匹配模型

色彩的感知分析是根据人的感觉和联想建立起来的。而人的感觉和联想是基于各种不同事物的,具有相当大的普遍性。反映在产品设计领域,对自然色彩、人文色彩的视觉感观必然导致人产生某种带有情感的心理活动。而产品色彩设计的最终目的是为人们设计出更加宜人、舒适的色彩环境,以满足人的生理、心理及审美需要。因此,情感联想是对产品色彩意象感知的实质。只有把握色彩感知,合理地运用色彩,才能真正实现和谐的产品色彩造型设计。

图 6-10　色彩意向分析

二、色彩意象语义的转换

色彩意象语义的转换主要指的是消费者的色彩感知意象通过某种信号传递给设计师,然后由设计师把信号编码转变成色彩形象的一个过程。针对色彩意象的语义转换,我们一般采用形容词意向和色彩意象进行配对,这种方法相对较为科学(图 6-10 至图 6-13)。

图 6-11　色彩意向与形容词意向配对示意

图 6-12 色彩意向与形容词意向配对示意

图 6-13 色彩意向与形容词意向配对示意

通过集中体现目标消费群色彩喜好的意象形容词,可以分析那个被表现事物的结构特征,发掘出蕴涵在其中的表现性,然后再考虑与之对应的色彩关系。解答出属于该类形容词语言的色彩效果,从而摆脱设计师对消费者意象的感性依赖,朝着明确的目标做出理性的抉择。

1. 与女性的、华丽的、浪漫的等近似感觉意象对应的色彩特征

(1) 色彩具有高明度和高纯度的特征;
(2) 色相以红色、紫色和紫红色最佳,主要是比较激烈、热情的暖色;
(3) 色调以鲜色调为主,色彩纯度越高表现越明显。

2. 与男性的、朴素的、现实的等近似感觉意象对应的色彩特征

(1) 色彩具有低明度和低纯度的特征,基本以灰阶为主,纯度的影响最为突出;
(2) 色相以黄色、蓝色表现明显,整体而言更倾向冷色系;
(3) 色调以浅灰色调为主,色彩纯度越低,倾向越明显。

3. 与稚嫩的、田园的等近似感觉意象对应的色彩特征

(1) 色彩具有高纯度的特点;
(2) 色相以黄绿色、绿色最佳,表征的是生命、植物、青春的意义;
(3) 色调主要为青色,主要受色彩饱和度的影响,一般饱和度越高,越趋近于稚嫩和田园。

4. 与成熟的、都市的等近似感觉意象对应的色彩特征

(1) 这些色彩与纯度高度相关,以低纯度和无彩色最为明显,黑、白、灰色与成熟、都市的概念和联想意义更为接近;
(2) 色调上以浊色、灰色和无彩色为主。

5. 与东方的、温暖的等近似感觉意象对应的色彩特征

(1) 色彩的明度上并无特别要求,但以中明度为佳;
(2) 色相以红色、橙色最佳,在意义联想上与太阳、日出等紧密相关,所以色彩以暖色为主;在感受上主要与东方常用色彩为主。

6. 与西洋的、凉爽的等近似感觉意象对应的色彩特征

(1) 色彩以低明度、低彩度为主,以灰色、黑色表现最为突出;
(2) 色相以无彩色为主,主要反应在对西方现代科技色彩的体会,尤其是在家具色彩上,无彩色(包括金属色)等的应用较多。

总之,色彩设计要遵循科学与艺术的内在逻辑,运用不同建构形式,对色彩进行富有创造性及理想化的组合,这是一个艺术的再造过程,对色彩意

象空间的建构充满了无限奥秘,有时候是用肉眼所无法触及的,只能用心灵去感触和体会。

当然,随着时代的变化以及现代艺术的萌芽与发展,不同意象空间效果的表达与展示,已远远超出了我们在此讨论的色彩意向转换。如达利的幻觉空间和马蒂斯的色块进退空间等,色彩的神秘让人始终对其保持着一种探索精神,并希望通过不断的创作,去总结可视物象表层下的色彩奥秘。而所有这些只能去感受、去想象,只有这样才能慢慢接近事物的本质,揭示出隐藏在色彩意象背后的抽象美与概念美,更好地利用色彩的视觉意象为现代产品色彩设计导航。

第四节 产品色彩营销

色彩语言以其独特的审美价值、情感价值与文化价值,越来越多地被商家运用到品牌经营活动中。这种色彩营销策略为消费群体带来了新的消费体验,提升了品牌的附加价值,从全新的角度建立并发展了消费者与品牌的内在关系。

一、色彩营销的价值

随着消费者生活品质的不断提升,产品色彩所引发的情感体验开始逐渐成为普通消费者的追逐目标,对于产品色彩的意象偏好与需求成为消费者决定购买和使用产品的重要因素。由于产品开发始终要围绕市场和消费者的需求,因此,多数企业已将产品色彩营销视为其生存竞争的主要工具(见图6-14)。

二、产品色彩的营销作用

1. 提升产品价值

法国色彩大师朗科罗先生曾经说过,色彩能够在不增加成本的基础上,提高产品的附加价值15%~30%。这就是色彩所增加的产品的价值。中国流行色协会副会长梁勇也说过:"色彩可以使产品表现出多种不同的变化,也是改变产品面貌的最为直接和成本最低的方法,使人不断产生新的感觉,从而呈现出空前的、受欢迎的好产品。通过协调性、系统性、统一性的色彩体系,能快速地带来品牌效益,并通过色彩流行趋势与多元化色彩匹配成的企业产品,将锁定消费者的视线,使消费群对于统一、全面的色彩识别系统产生完全的信赖感和认同感。"

2. 引导市场细化

色彩是表述产品外部特征的重要语言之一,消费者看到商品的第一印象往往是对色彩产生的感觉。产品色彩的合理选择不仅可以提高产品本身

图 6-14　色彩营销

的审美性和装饰性,同样也会使产品具有重要的象征意义。

消费者不但能够感受到色彩所表达的情绪和感受,同样也能寄托理想于色彩,与色彩在心理上产生互动,进而产生情感共鸣。只有依靠色彩将产品市场细化、分类,才能更有利于消费者对产品进行选择。产品色彩要具有设计新颖、表达独特情感的特点,才能符合消费者个性特点需求,才能对产品的市场细分,以满足不同消费者的购买需求。

3. 提升企业文化价值

当前日益激烈的国际化竞争环境以及技术的进步,使各品牌形象之间的差异性逐渐减小,而品牌形象所蕴含的文化理念和价值观却是无法被模仿和替代的,这正是消费者选择产品的重要方面。因此,企业品牌形象之间的竞争实质是品牌文化理念之间的竞争。这一过程就需要企业品牌体现出特有的文化价值,塑造出具有差异性的、统一的品牌形象,以使自己的产品能够从众多同类产品中脱颖而出,赢得消费者的青睐。

色彩作为品牌形象识别设计的重要元素,以其特有的情感表现和文化象征语义,在品牌形象的识别设计中,起着尤为重要的作用。品牌形象的色彩设计已引起社会的普遍关注,色彩正在成为一种消费时尚走进人们的生活,由此催生的色彩经济也正在引领一个追求完美的新时代的到来。

国外许多国家的品牌形象在对色彩的应用方面已经具有一定的优势，体现在：品牌历史发展悠久、时尚流行趋势发展迅速、企业把握流行快捷、消费意识转变快等方面。而国内企业对色彩的认识也正在不断加深，如今，企业越来越重视色彩在品牌识别、品牌销售、提升竞争力方面的作用。一部分企业首先运用色彩打造自己的品牌形象，成为成功的案例。但大部分品牌在色彩应用方面的研究不完善、不系统，没有准确地从品牌的文化和市场定位等入手来确定自己的品牌形象色彩系统，以致造成国内众多品牌的雷同，在消费者心中没有形成有效识别。

色彩已经成为 21 世纪企业获取竞争优势的一个重要手段。随着色彩在企业品牌形象中重要性的提高，充分发掘它对于企业的经济价值已经显得日益迫切。因此，作为品牌形象的有机组成部分，品牌形象色彩的作用尤为突出。

第五节　产品色彩设计案例分析
——老年人电子药盒设计

一、电子药盒发展现状

电子药盒是伴随着人们健康观念的不断提高以及生活方式、生活节奏的转变而出现的一种个人健康护理用品。随着现在处于亚健康状态的人们越来越多，老年人口的激剧增加，以及其中患老年病人数的比重越来越高，长期服食药品及保健品成了很多人的一种生活习惯。而现在不管是药品还是保健品，种类也越来越多，服用方法五花八门。怎样不忘服、不误服的问题随之而来——电子药盒正是在这种市场的现实需求下萌生的。

电子药盒类产品在国外是一个发展非常成熟的产品，在美国的电子商务网站上有数以千计的不同商品供消费者选择，同时有非常多的专业经营药盒类产品的公司，并形成了自己的品牌。

在国内市场，提醒药盒目前主要是通过网络进行销售，少量药盒产品在药店、超市、个人用品店、批发市场等店面销售，总体上来说产品种类少、销售渠道窄，产品主要考虑便携性以及价格低等特点，针对的是普通人群（服药次数少、需方便携带），产品外观比较大众化。

二、老年人对色彩的喜好分析

对于老年人来说，产品使用功能、安全操作固然重要，但产品的外观造型也同样重要。其中电子药盒的配色就要充分考虑老年人的生理和心理特点，色彩感觉要柔和而亲近，心理上无排斥感，符合老年人的审美倾向，并结合一定的语意设计与文化内涵。

当设计使产品在外观、触觉、使用等方面对人的感觉是一种"美"的体验或使产品具有"人情味"时，称之为"情感化设计"。家用医疗产品的使用者

图 6-15　市场上现有电子药盒的配色　　图 6-16　市场上现有电子药盒的配色

中,老年人占有很大比例。实现老年人家用医疗产品的情感化设计,要遵循老年人的情感活动规律,把握老年人情感内容和表现方式,使他们在使用过程中产生愉悦的感觉,减轻老年患者的心理痛苦和压力。

通常认为,低调朴素的色彩,比如灰色、褐色、藏蓝色可以表现老年人对生活淡定的态度,但是现在空巢老人越来越多,由于身边缺少子女的照顾,加之疾病缠身,更容易产生消极悲观的情绪。因此他们也有憧憬,他们也希望自己的生活多姿多彩。

在色彩选择上,应偏重于柔和而温馨的色彩感觉,这样才能契合老年人需要关注的心理。其中米黄色、浅橘黄色等素雅的颜色,都会使老年人感到适应、自立、充实、乐观、知足等正性情绪的表达,尽量不要使用纯度极高的红、橙等刺激性颜色,避免加重老人思想负担,导致认识混淆。

三、市场分析

研究老年人电子药盒设计首先要了解目前市场上已有的相关产品,分析其色彩选择及配色方案,寻找其中有待完善的设计点。通过走访与观察,发现目前市场电子药盒的颜色比较单一,多为比较清静素洁的蓝色,这种色彩虽然干净利落,但却有点冷,有失活泼的一面(见图6-15、图6-16)。因此,考虑色彩方案时,应该选择能够活跃老年人的心理的色彩,让他们积极乐观起来,对生活充满希望的色彩,使服药这件事变得不那么硬性。

同时,研究结果发现,很多人对服药具有抵触与厌烦心理,因此在设计的过程中想到将情趣化设计融入设计之中,做到不仅在设计结构上进行完善,同时在使用方面也进行提高。通过情

图 6-17　电子药盒色彩方案

图 6-18 电子药盒色彩方案

趣化的色彩设计,让使用者不再厌烦服药,让服药这件事变得生动起来,促使使用者按时服药,协助他们尽快恢复健康。最终,确定的色彩方案应该如彩虹般绚丽,以暖色为主,当然颜色纯度一定要降低,而明度提高,色相应该尽量丰富。

四、设计实施

通过市场调研分析,得出设计老年人电子药盒的几个关键词,分别为:积极、乐观、情感关注、正能量。依据这些词汇选择适当的配色方案分别如图 6-17 至图 6-21。

图 6-19 配色方案一

图 6-20 配色方案二

图 6-21 电子药盒展板效果

- 思考题
 1. 产品色彩设计基本原则？
 2. 简述产品色彩设计程序。
 3. 分析产品色彩定位。
 4. 分析产品色彩意向的转换。
 5. 阐述产品色彩营销的作用。

● 课题训练

1. 依据产品色彩设计的程序及原则,选择一款产品进行色彩设计及分析。
要求:从产品属性、使用人群、材料工艺、人机、审美等角度进行分析。

附件:产品色彩设计案例展示(图 6-22、图 6-23,感谢全国高等院校工业设计教育研讨会暨国际学术论坛组委会,感谢天津科技大学张峻霞教授供稿)

图 6-22 移动生活房及周边色彩设计

图 6-23 割草机色彩设计

第七章 产品色彩设计分析

● **本章要旨**

本章选取有代表性的产品设计领域,诸如家具设计、机械工具设计和儿童玩具设计,并对这几个领域的产品色彩设计进行分析归纳,更快将色彩设计与实际产品应用进行有效对接,更好地为专业设计服务。

现代社会科学技术的迅猛发展,推动了产品色彩学科向更深、更广的方向发展。一方面,随着色彩学研究的不断深入,一些新的色彩不断被发现和研制出来,为现代产品色彩展示提供了更多的可能性;另一方面,材料学及工艺加工学等学科的发展,也为产品色彩的展示带来了更多的丰富性。

第一节 家具产品色彩设计

一、家具色彩设计的重要性

色彩搭配作为办公家具设计重要的一个环节,能够帮助人们建立更加专业化、高效化和舒适化的办公环境,同时也有助于提高工作效率。色彩的感知可以丰富产品造型的美感,家具配色如果处理得好,可以弥补造型中的不足,受到用户的青睐。反之,如果家具的配色处理不当,不仅能破坏家具造型的整体美,而且很容易影响人们工作和休息的情绪。

根据马斯洛的人类需求层次理论可知:在人们的物质生活水平日益提高,物质需求得到一定满足之后,人们的精神需求必定要凸显出来,而精神需求的一个核心是对美的追求。现代社会,物质生活日益丰富,人们对家具的审美需求表现得日益强烈和迫切,而"色彩的感觉在一般美感中是最大众化的形式"。在家具设计中具有不可忽视的美学意义,家具色彩直接关系到家具造型的美学问题,因此,研究家具的色彩可以从人们最易接受的美感因素出发,利用每种色彩及色彩组合在视觉和情感上产生的不同的审美效果,来满足人们的审美需求。

二、家具色彩设计的概念

家具色彩是指家具材料表面对光的反射效果后被人所观察到的色彩,可以通过材料本身的固有色或特殊的装饰工艺来体现。色彩是家具设计中

最为生动、最为活跃的因素。科学的色彩搭配，能使人在办公家具使用中获得积极的情绪。有经验的设计师十分注重色彩在家具设计中的作用，利用人们对色彩的视觉感受，来创造富有个性、层次、秩序与情调的环境，从而达到事半功倍的效果。

三、家具色彩设计的原则与方法

1. 整体原则

关于整体性原则这里有三层含义：首先是指一件或一套家具的各个组成部分的色彩要统一；其次是指家具的色彩与其使用环境要协调统一。第三个方面是指一个品牌或一个企业的系列家具的色彩关系，要统一并具有家族延续性。

(1) 整体色彩与局部色彩的关系

一般来说，成功的家具色彩设计都是靠整体色彩与局部色彩的相互辉映而展示出来的，家具的整体色调具有一种自主性和决定性的作用，它统领全局色调。而局部色彩除了依附于整体色调而存在外，它同时具有相对的独立性，局部色彩的变化，可以丰富家具的整体色调，有时甚至能起到画龙点睛的作用(见图7-1)。

图7-1　家具色彩设计

(2) 与环境色相协调

在室内设计中，家具的色彩往往起着举足轻重的作用。其一，家具作为一种日常生活用品，具有其适用性，它除了贮藏物品外，优美的造型款式、悦目怡人的色彩，使人的脑力和体力的疲劳得以缓解；其二，作为工业产品，因其具有装饰空间的功能，故其又有审美价值，所以家具有着实用与装饰的双重功效。

在一个完整的室内设计方案中，家具的色彩与室内环境是既对立又统一的，也就是说，它既要协调室内环境色彩又要使环境色彩有变化，维护其相对独立性，但总体而言，还是以协调环境色彩为主。凡购买过家具的人都有这样的体会，不会单凭家具的色彩好看而购买，因为在购买家具时，总会把家具当作室内环境中的一个配套物品来考虑。家具的色彩、款式与室内环境色彩能否"和平共处"、相得益彰，在整个环境色彩中能否起到积极作用，都是人们在选购家具时必须考虑的。

根据这一要求，家具色彩的整体设计一般采用大调和、小对比的方式，即在连体、大块的家具上采用同类色和相近色与室内调和的方法，如在淡绿色的大块面环境色和深绿色地毯上，配以豆绿色组合家具，使室内整体呈现出统一在绿色调中的自然色变化效果(见图7-2)；或在米灰色调室内环境

图7-2　家具色彩

图7-3　家具色彩

中放置浅棕色家具、淡褐色沙发,利用都含有黄色成分的相近色来反映室内整体环境中统一又有微妙变化的色调倾向(见图7-3)。

而对于零散家具则是采用与环境色对比的补色设计,以达到活跃空间的目的(见图7-4)。因为小家具往往是室内环境中个性化的代表,用补色相互衬托,则更具有强烈的视觉冲击力。并且,从生理角度来说,当人们长期观看一种色彩的同时就会不自觉地产生对这种色的补色的需求,以达到色彩的视觉平衡。

图7-4　家具色彩

(3) 品牌特色的延续性

品牌形象不是一幅图片或是一个标志,而是由那个图片或标志在我们脑海中激发出来的全部联想,属于情感价值范畴。家具品牌的基本功能是识别企业和产品,本质上代表产品的特征、利益和服务的一系列承诺,因此家具的色彩设计应该很好地为品牌建设服务,延续品牌的优良品质、文化特色和高附加值,消费者只有认同了品牌的价值观,才能够建立品牌形象以及品牌忠诚度,延续对品牌的信任度与赞美度。

2. 创新原则

家具产品设计会随着社会和科技的进步而变得更加合理、完善。创新是科技发展的必然结果,是家具设计的灵魂,只有创新的产品才有可能更具有市场竞争力。创新的方式很多,生活方式上的创新是最具影响力、最具说服力、最具魅力的创新之一。

家具在某种意义上说是人们生活方式的一种反映:榻榻米供人席地而坐,椅子使人保持一种垂足而坐的姿态,沙发创造一种半卧的舒适状态,吧椅让人有一种闲适如同"站立"的感觉……从这个角度来说,"设计家具就是设计一种新的生活方式"。设计一把椅子就是设计一种坐的方式推而广之,我们设计一组新家具就是设计一种新的生活方式,如学习方式、烹饪方式、进餐方式……反之,当人们的生活习俗发生变化而形成一种新的生活方式时,就为设计一类新家具提供了一种契机。例如,SOHO家具的出现就是为了适应信息时代SOHO一族新的工作与生活方式(见图7-5)。

图7-5　SOHO家具色彩

近些年来,欧洲及一些工业发达国家的设计师们已愈来愈明确地把他们的创作视线转向自然科学,将植物学、动物学、地质学、细胞学、遗传学等等作为创新的源泉,结合自己对色彩的总体感觉,从中吸取设计灵感。同

时,也强调从社会科学中,从戏曲、诗歌、音乐、节奏、绘画、雕塑、建筑等的听觉、视觉形象中寻求色彩形象转换的灵感。

由此可见,这里所强调的设计灵感,并非是一瞬间突发的或稍纵即逝的凭空想象,而是从丰富的客观物质、精神生活中吸取营养,进行创新的艺术劳动过程。现代生活节奏越来越快,人们的生活方式的改变加快,一个感觉敏锐的设计师应在生活方式发生微妙变化之时捕捉一丝信息与灵感,进而适时的色彩研发与创作,为家具赋予新的更丰富的色彩。

3. 生态性原则

当前,我们社会形态正由工业社会进入信息社会,我们的文明正由工业文明走向生态文明,而生态文明的核心理念就是倡导人与自然的和谐发展,从而建立起人—社会—生态环境之间的协调关系。在新的历史条件下,新的文化、新的设计思想将给我们的家具设计注入新的内涵。所以,绿色化原则也是指导我们家具色彩设计的一个重要原则。

20世纪以后,随着科技的发展,人类征服和改造自然的能力越来越强,人们开始无限制甚至是破坏性地、掠夺性地利用自然资源,同时疯狂地向大自然排放污染,给人类带来了一系列灾难性的后果,致使人类赖以生存的地球生态环境严重恶化,使人不得不对人与环境的关系进行反思,并开始认识到保护和改善人类环境已成为人类迫切的任务。

图7-6 环保家具色彩

家具色彩设计对环保要求的满足主要表现为对产品设计、服务设计与生态环境的综合考虑,要以绿色材料、绿色工艺的选择为前提,尽量降低能源消耗,利用以速生材、小径材加工的刨花板和中纤维板为原料,较少珍贵木材的耗费,实现人类与环境的和谐发展(见图7-6)。同时在生产过程中做到节能减排,在保证家具质量的同时降低其生产成本。还要严格控制生产中的"三废"问题,杜绝对环境的二次污染。

良好的经济效益是进行家具设计的根本动力,经济合理是家具设计必须考虑的重要因素之一。一方面应以最小的研发成本获得符合人们使用和审美需求的设计方案;另一方面,设计时应考虑零部件的回收再利用问题,以及实现产品的系列化和标准化。总之,就是要以最低的成本和最短的周期设计生产出具有较高使用价值和美学价值的家具产品。

图7-7 浅色家具

图7-8 浅色家具

4. 时尚原则

时尚是在大众内部产生的非常规的行为方式的流行现象。具体地说，时尚是指一个时期内相当多的人对特定趣味、语言、思想和行为等各种模型或标本的随从和追求。时尚的传播、普及和发展依靠的主要手段是流行。因此，时尚与流行实际上是同一事物不可分割的两个方面。离开了流行，时尚便不会成为时尚，时尚是流行的必然结果。

家具市场的时尚潮流类似时装，今天的流行往往是过去的翻版，历史在不断重演中推新。中国家具市场上"黑色旋风"自1998、1999年开始。世纪末人类的主流思潮是对历史的反思、总结，所以喜好凝重深沉。虽然市场上黑色系产品占主流，但浅色系产品仍然占有一席之地，近年来，黑胡桃正向浅胡桃的过渡；白橡、白枫、白樱桃产品逐渐抢眼。依照家具市场的螺旋式往复的客观规律，市场会对黑色系流行时尚来一次反动，浅色系时尚将脱颖而出，渐成主流（见图7-7、图7-8）。

家具色彩设计应注重流行色的运用，同时根据流行色受时间制约，只能在一定时间内流行以及流行色演变具有规律性的特点，在进行家具色彩设计时，更重要的是把握流行色演变的规律，通过市场预测下一步多数消费者会喜欢什么样的色彩，只有对流行色进行正确预测，才能进行准确的市场定位，生产出领导潮流的家具色彩。

第二节 机械产品色彩设计

一、机械产品色彩设计的意义

工程机械由于技术含量高，体量大，受工艺约束大以及使用环境复杂等因素，我们对此类产品的色彩特征还缺乏系统的认识，即使应用色彩也只从防护性的角度对色彩进行简单的技术性处理，比如纺织机械行业中常用绿色，医疗器械行业中的纯白色以及机床等设备的灰色调。

这类色彩已不适合现代产品色彩的设计要求，更不能满足使用者的心理要求，单调沉闷的色彩易使操作者产生烦躁、不安的情绪，影响工作效率，

严重者会导致操作失误,甚至危及操作者的生命安全。现在设计界对人机工效学了解颇多,但是关注形态更胜于色彩,作为工效学分支,色彩工效学关注色觉疲劳度、警觉和持续性,探索产品及环境色的合目的性、有效性、安全性,使其功能最优化、劳动最佳化和设计人性化。

系统地研究色彩工效学,合理地规划产业机械的色彩,能为其带来良好的外观形态和宜人的操作界面,并且与其它设计相比,色彩设计所花的代价最低。由此,对产业机械的色彩特征进行分析研究并且寻求合理的规划手段,对我国现代产业界的发展具有极其重要的意义。

二、机械产品色彩设计的原则与方法

1. 结构功能方面

色彩的结构功能指的是运用色彩实现产品形态的表面分割,突出重点部位,改变令人不满意的形态比例等,以此弥补造型设计中的不足。在这种场合下,色彩可以成为一种视觉语言,以一种可以控制和可以预见的方式影响物体的可见结构。

(1) 突出重点

突出重点是指色彩设计时对产品或某个部位进行重点配色,使其突出于背景或其他部位,将注意力引向产品或产品的某个部位。这一般可以通过采用能与其周围环境产生明显对比的强烈、鲜艳的色彩来获取,如果周围环境本身的色彩已很强烈,就必须采取其它措施,可采用条纹(如黄黑相间)、荧光色等。

例如用于机械主要运动部件和操作控制中心开关的色彩应醒目突出,并符合国家通用标准,一方面便于操作人员正常操作,另一方面也有利于在非常时期迅速、准确地处理问题,排除故障,确保安全生产。

(2) 分割

由于某些机箱正面很宽,如果大面积喷涂一种浅色时,就会显得更宽,而且大面积的浅色往往容易过于沉静或刺激,为了改变视觉上的过宽或比例不美的感觉,这时可采用其他色划分间隔。在分割时,应选择与原来主色有明显区别的明度,并考虑色相与纯度,以获得较好的分割效果。这样处理以后不仅可以减轻造型的笨重感,弥补因结构形态造成的视觉上的不稳定感,而且也可以使单调的画面产生统一中有变化的生动效果(见图7-9)。

通过产品表面色块的分割,来获得形式比例美,使其视觉比例能得到加强或改变,这种方法对其他产品设计也

图7-9 机床色彩

同样有效，无论产品本身基本表现为水平或垂直方向，都可通过色彩方案，运用分割技术来加以掩饰或改变。利用水平分割线，可强化其水平移动的方向性；利用垂直分割线，可强化高度方向的效果。

图 7-10　机床色彩

（3）平衡与稳定

利用色彩的功能对产品整体或结构上的不同部位配色，并根据色彩理论正确地进行配比，可以造成产品形象在操作者视觉心理上的平衡，同时满足人机工程学的要求。比如：机柜的色彩设计一般都按上轻下重的结构规律处理，即机柜的上部用高明度、低纯度的颜色，如驼灰、蓝灰，显示轻盈感，下部用黑色或深蓝表现坚定、厚重的力感，以示支撑和重心之所在，这样整机的色彩效果就能够显出庄重、雅致（见图 7-10）。

2. 人机工程学方面

产品的色彩应该有利于人在使用机器时的各种活动，比如使操作者心情舒畅，有安全感以及能提高工作效率。色彩的人机工程学功能是通过其在安全性、良好的视觉条件及产品识别等方面的作用表现出来的。

（1）安全性

据统计，在生产现场劳动者人身安全的最大威胁就来自于他们所操控的机械产品。如设备上转动的轮子，可在轮辐上刷上易使人警觉的红色，移动的防护罩移动门饰以明度较高的明黄等。在野外操作的工程机械，在没有任何特殊防护设施的环境下工作，为了防止行人靠近而造成伤害，往往采用橙色、朱红、明黄等色彩，以与环境中绿色的树木、棕褐色的泥地或灰色的水泥地形成鲜明的对比。

色彩心理学研究结果表明：橙、红之类纯色具有最高的打动人类知觉的程度，黄色黑底是一切色彩配置中视认度最高的组合。因此，警惕色大多采用纯度高、明度大、对比强烈的鲜艳色彩，使用这类颜色，刺激反应较快，易引起人们的兴奋与警惕。

（2）能见度

能见度指易确认对象存在的程度以及眼睛捕捉外界物体所能达到的距离或面积。在色彩设计中，是指色彩之间的差别（对比）为视力所能辨别清楚的程度，愈能辨别清楚的能见度高，反之则低。当光照强弱和物体大小条件相同时，物体能否辨别清楚，则取决于物体色与其背景色在明度、色相、纯度上的对比关系。明度对比强，能见度高，反之则低；纯度对比强，能见度高，反之则低；色相对比强，能见度高，反之则低。而其中尤以明度对比关系影响最显著。

3. 环境方面

产品必须在一定的环境中使用,是物质性环境中不可缺少的组成部分,因而其色彩设计不应只顾机器本身,而要着眼于与周围环境的相互协调性。同时,由于产业机械中有不少产品体积庞大,本身就构成了一个环境,因此,产业机械的色彩设计必须考虑环境因素。

产业机械是室内使用的机器,由于我国的厂房的顶部和墙面通常都采用高明度、低纯度的浅色,如白色、浅淡的黄色、浅淡的绿色等,因此置于其中的产业机械除了本身应具有一定的稳定感、安全感外,还应考虑到产品的色彩需同周围环境空间具有一定的色彩对比,使产品反射能力强,减少光源的浪费,提高工作位置的照明度,使产品看起来更有立体感(见图7-11)。

图 7-11 机床色彩与环境色协调

要使操作者感到人—机—环境协调,工作气氛平静,那么设计色彩不宜过于刺激与兴奋,但又不宜过于沉闷,应当使操作者在工作期间心情愉快,色彩以纯度低而明度高的冷色为宜。

另外,有些工作车间,环境条件比较差,粉尘、油污比较重,这时置于其中的机械产品宜采用比较耐脏的深沉色,以减小与周围环境的反差。一般宜选用高纯度、中明度色彩,比如深蓝色、深灰色等;而环境条件较好的工作环境,一般宜采用高明度、低纯度的冷暖色调,或高明度的灰色调。例如,医疗卫生器具,由于其所置的工作环境比较洁净,要求职员工作时具有谨慎认真的态度,因此这些机具用品一般以浅淡、雅致而洁净的高明度的冷暖灰色调为宜。

4. 人机交互方面

人与硬件、软件相互施加影响的区域，即构成人机界面。人机界面又称人机交互、人机接口或用户界面，是参与人机信息交流的领域。人机界面系统需要人机配合，即协调好显示、控制器与感觉、运动器官之间的关系，这牵涉到机器与操作对应关系的认知和匹配问题。

操纵装置是人与机器沟通的直接介质，机器的正常工作、运行、停止都要通过操作装置来完成，操纵装置的面板、面板上的字符和按钮等的色彩设计和位置布置直接影响操作者的心理状态和工作效率。操作装置的色彩设计与能见度和注目度有关，其着眼点在于处理图底色搭配关系，提高背景色与前景色的对比度，增强可视性。

实验证明，能见度与照明情况、图形与底色色相纯度和明度的差别、图形的大小和复杂程度以及观察图形的距离等因素有关，其中以图形与底色的明度差别对能见度的影响最大。一般情况下，照明光线太弱或太强，能见度都比较差，图形与底色色相、纯度、明度对比强时，能见度高，对比弱时，能见度低。

总之，选择机床设备主色调总的要求是，既不过于刺激和兴奋，又不过于单调和消沉，以纯度低、明度高的冷色或偏暖色为宜，特别是对于大面积的处于运动状态的形体，不宜用刺激和兴奋作用大的纯度高的红、橙、黄等暖色，以免引起操作者烦躁不安，使工作效率急剧下降。

需要注意的是，对于机器中比较危险的零部件却需要用鲜艳的、明亮的色彩突出，以免发生危险。对于重型机床，宜用较深的颜色，表现其稳定、有力的功能特征；对于轻型精密机床，宜用较浅而又沉静，并有良好能见度的色彩，以表现机床的精密、轻巧的功能特征；对于大型医疗设备的色彩设计，主色调宜选用浅淡的、柔和的、偏冷或偏暖的色调，清新、淡雅、明快的色调可以体现出医疗设备的干净、清洁无菌和舒适的功能特征，并且与周围的环境相协调。

第三节 玩具色彩设计

玩具作为儿童最喜爱的伙伴，它对儿童的身体发育、智力和创造力的开发都产生非常大的影响。因此设计师要全面了解儿童在每一个阶段的行为特征和心理特征，从孩子独特的视角出发，充分了解孩子们的心理，通过色彩的对比和协调更好地传达产品信息，吸引孩子们的注意力，力求达到使儿童增长知识、开发智力，更好的了解外部世界和自身的目的（见图7-12）。

一、影响儿童对色彩喜好的因素

1. 年龄差异

儿童对颜色的喜好会随着年龄的增长而有所变化。一般会从暖色调逐

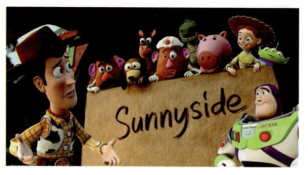

图 7-12 玩具色彩

渐向冷色调推移。婴儿期的儿童对色彩喜欢的顺序为红、黄、绿、蓝;少儿期则为蓝、红、绿、紫、黄。这个论断已经被美国和日本的色彩学家论证过。

同时,随着年龄增长,儿童的视觉和认识系统处在发育阶段,所以玩具的色彩应逐渐从鲜艳的色彩搭配中有秩序地过渡到柔和、紧致的色彩配置。少年期的儿童因其心理、个性的逐渐成熟,不再喜欢过于幼稚的色彩,应注意运用适量的调和色,显示儿童冷静与从容的一面。

设计师在进行儿童产品设计时应把握好各年龄段儿童色彩特点,这样才能够真正设计出健康、舒适的儿童产品。忽略了儿童年龄差异进行设计,不但不能准确抓住儿童的心理和生理需求,而且在某种程度上还会给儿童带来伤害。例如婴儿期儿童由于视神经发育不足,长期面对高明度和高纯度的色彩,会阻碍儿童视力的发育。学前期的儿童则不同,这个阶段儿童视神经发育比较完善,适度的高纯度、高明度色彩对于促进其视力的发育有一定的积极作用。

2. 性别差异

儿童生长到一定年龄后,性别的差异会非常明显,男孩和女孩在色彩喜好上也会呈现出不同的特点。而且随着年龄增长,差异越来越大。到了学前期的儿童对色彩有了一定的了解与认知,男孩和女孩在色彩的喜好上已经有了明显的差异。一般情况下,男孩喜欢冷色调的色彩,如高纯度和明度的绿色系、蓝色系(见图 7-13)。女孩则喜欢暖色调,如红色系、粉色系和黄色系等等(见图 7-14)。不同儿童对色彩的关注也是有明显差异的,如果设计师能够抓住儿童生理和心理的普遍规律,同时将其发展、放大、与时俱进,这样的儿童产品一定会得到孩子们的欢迎。

图 7-13 男孩玩具色彩

二、儿童玩具的色彩选择

玩具的消费对象一般为年龄较小的孩子,他们的各种感受能力还未发育成熟,对较为复杂的颜色搭配不能很好地反应,只对单一的色彩刺激比较

图 7-14 女孩玩具色彩

敏感。所以在设计儿童玩具时,其色彩应做到种类少,色块分割清晰明确,总的方向应是鲜艳且明快。具体选用时可从以下几个方面进行考虑:

1. 选用同一色相的颜色

利用同一色相的颜色相互搭配使得整体具有很强的统一性,明度和纯度比例把握相对容易,最终达到稳定且柔和的效果。值得注意的是,虽然是同一色相的颜色搭配,但是颜色之间的差异不宜过小,否则会显得死板甚至过于成人化,也不能差异过大,会显得突兀、不协调。所以应谨慎挑选颜色,明度对比相对较大的颜色较为合适,或者添加适量的金、银、白等过渡色来调节整个色彩感受,玩具会更为活泼、有童趣。

2. 选用互补色

选用互补色进行配色,对比最为强烈,色彩鲜明、活泼,且容易使人激动和振奋,较为符合孩子的心理,但缺点是不易找到主色调,控制整块色彩的协调统一性也有一定的难度,所以选用互补色时,一定要采取多种调和色彩的方法,如增加明度或纯度的共性,力求最终色彩协调一致(见图 7-15)。

3. 不宜触碰处选用暗色

相比较成人而言,儿童的自我保护意识比较薄弱,所以在玩具颜色的选

图 7-15　儿童玩具色彩

用上也应考虑安全的引导问题。从色相考虑,年龄越小的孩子,喜欢的颜色越偏向红色;从纯度考虑,儿童普遍喜欢纯度高的颜色;从明度考虑,儿童喜欢明度较高、辨识度高的色彩。儿童的好奇心强,活泼爱动,难免对玩具产生种种的好奇,而玩具的某些部件不宜触碰,根据儿童对颜色的喜好,这些部件的颜色应该选用纯度低、明度低的暗色调来减少儿童的好奇心,正常的操作面应选用纯度高、明度高、偏向红色的暖色系。

4. 选用个性、时尚的颜色

社会在不断发展,成人的审美在不断进步,儿童虽然自我意识不强,但在整个社会大环境的熏陶下,对色彩的偏好也会在潜移默化中形成,因此在色彩选用时,可在符合儿童色彩心理的基础上,适当添加一些个性化、时尚化的色彩或元素来满足他们捕捉新奇事物的心理。

5. 选用可引发美好联想的颜色

虽然儿童对世界的认知是模糊的,但是他们的联想力是丰富、自由的,甚至是胜过成人的。人类对色彩的联想是有规律可遁的,比如红色是一种热情向上的颜色,会让人有温暖的感觉,它也是婴儿最先能辨认的颜色,面对红色,会让孩子们联想到太阳、苹果等;比如绿色,是一种使人放松且对身体和眼睛都有益处的色彩,象征着勃勃生机,面对绿色,孩子们易于联想到树木、小草等植物;比如蓝色,是一种让人情绪稳定的颜色,象征着理想、自由

图 7-16　乐高玩具色彩

和希望,面对蓝色,孩子们易于联想到湛蓝的天空、清澈的湖水等。因此在设计儿童玩具时,选用的颜色要能联想到丰富的美好事物,而不能去引发孩子的恐怖心理,比如黑色,在儿童玩具中要慎重使用,它会带来消极联想,如黑夜、恶魔、恐怖等。

乐高积木的配色以红、黄、蓝、绿、白为主,就容易引发儿童美好的联想。它的塑料积木一头有凸粒,另一头有可嵌入凸粒的孔,形状有1300多种,每一种形状都有12种不同的颜色。它靠小朋友自己动脑动手,可以拼插出变化无穷的造型,令人爱不释手,被称为"魔术塑料积木"。乐高发展到今天,其产品的色彩深受儿童和家长的喜爱。红、黄、蓝、绿、白是乐高玩具中运用最多的色彩,这些色彩之间的和谐搭配能充分地展现孩子们的童真和朝气(见图7-16)。

综上,对于儿童玩具色彩的有效应用与把握,不仅有利于产品销售,更可以引导、提升儿童对色彩的了解与认知。儿童是个特殊的群体,身体和心理处在发育的初期,非常容易受到伤害。因此,在儿童玩具的设计过程中,既要考虑到安全性,同时还要发挥玩具对于儿童生长发育的促进作用。

● **思考题**
1. 家具色彩设计的原则与方法。
2. 机械产品色彩设计的原则与方法。
3. 如何进行儿童玩具的色彩选择?

● **课题训练**
设计一套家具,要求依据家具色彩设计原则及流行趋势,合理分配色彩,并与环境色协调统一。

参 考 文 献

[1] 尾登缄一. 色彩计划[M]. 日本包装机械工业会,2002.
[2] 王安霞. 构成设计. 武汉理工大学出版社,2008.
[3] 吴丹,丁红. 色彩构成. 中南大学出版社,2008.
[4] 班石. 色彩构成. 合肥工业大学出版社,2004.
[5] 黄国松. 色彩设计学. 中国纺织出版社,2005.
[6] 约翰内斯·伊顿. 色彩艺术. 上海人民美术出版社,1987.
[7] 奥斯瓦尔德. 色彩入门. 中国社会科学出版社,1982.
[8] 张耀祥. 感觉心理. 工人出版社,1987.
[9] 陈瑅年. 色彩设计. 西南师范大学出版社,2001.
[10] 胡飞,杨瑞. 设计符号与产品语意. 中国建筑工业出版社,2003.
[11] 鲁道夫·阿恩海姆. 色彩论. 云南人民出版社,1980.
[12] 瓦尔特·赫斯. 欧洲现代派画论选. 人民美术出版社,1980.
[13] 李广元. 色彩艺术学. 黑龙江美术出版社,2000.
[14] 翟默. 康定斯基论艺术. 人民美术出版社,2002.
[15] 刘浩. 设计色彩的语意解析. 艺术与设计,2008.
[16] 李亮之. 色彩工效学与人机界面色彩设计. 人类工效学,2004,9.
[17] 赵得成. 产品造型设计——从形态的概念设计到实现. 海洋出版社,2010.
[18] 梁昭华,雍自鸿. 色彩构成. 中国纺织出版社,2010.
[19] 沈法. 产品色彩设计. 中国轻工业出版社,2009.
[20] 雍自鸿. 色彩构成基础. 中国纺织出版社,2008.
[21] 吴士元. 色彩设计. 北京理工大学出版社,2005.
[22] 吴卫,肖晟. 色彩构成. 北京理工大学出版社,2006.
[23] 朱介英. 色彩学. 中国青年出版社,2004.
[24] 陆琦. 从色彩走向设计. 中国美术学院出版社,2006.
[25] 爱娃·海勒. 色彩的性格. 中央编译出版社,2008.
[26] 鲁道夫·阿恩海姆. 艺术的心理世界. 中国人民大学出版社,2003.
[27] 鲁道夫·阿恩海姆. 艺术与视知觉. 四川人民出版社,1998.
[28] 莉雅翠丝·艾斯曼. 色彩百象. 中信出版社,2010.
[29] 原田玲仁. 每天懂一点色彩心理学. 陕西师范大学出版社,2009.
[30] 毛德宝. 设计色彩. 东南大学出版社,2000.
[31] 林仲贤,孙秀如. 视觉及测色应用. 科学出版社,1987.
[32] 朱铭. 现代广告设计. 山东美术出版社,1995.
[33] 郑健. 色彩构成. 福建美术出版社,2003.

[34] 沃尔特.广告心理学.中国发展出版社,2004.
[35] 克雷奇.心理学纲要.文化教育出版社,1982.
[36] 爱娃·海勒.色彩的文化.中央编译出版社,2004.
[37] 朱伟.环境色彩设计[M].中国美术学院出版社,1995.
[38] 刘东平.造型设计美的因素[J].家具,1988,5:18-19.
[39] 张金敏.包装色彩设计的传承与创新.包装工程,2005.
[40] 陈利洁.产业机械的色彩特征与应用研究.东华大学,2007.
[41] 段殳.色彩心理学与艺术设计.东南大学,2007.
[42] 张寒宁.现代家具色彩意象研究.南京林业大学,2011.
[43] 吴闻宇.产品色彩的情感表达.包装工程,2010,8.

图片来源:
[1] http://www.nipic.com
[2] http://www.zhuatu.com/
[3] http://k3downloads.net
[4] http://www.cstsoft.com
[5] http://www.missouriinjurylawblog.com
[6] http://www.surface-grinder.org
[7] http://www.codeproject.com
[8] http://www.globalmajic.com
[9] http://www.diytrade.com
[10] http://www.hi-id.com/
[11] http://www.idsoo.com/
[12] http://www.idea-cool.cn
[13] http://art-post.net
[14] http://www.amazon.com
[15] http://www.cpanet.cn
[16] http://www.qh.xinhuanet.com
[17] http://baike.baidu.com
[18] http://www.zcool.com.cn
[19] http://www.taopic.com
[20] http://www.baozang.com